FELGINES M J 94

SALON DE 1836.

PAR A. TARDIEU

La critique à tous et pour tous.
Page 12.

PRIX 2 FRANCS.

PARIS,
CHEZ JOUBERT, LIBRAIRE,

V 2654.
Ed. 60.

à corriger

24608

SALON DE 1836.

SALON DE 1836.

SUITE D'ARTICLES

PUBLIÉS

DANS LE JOURNAL DE PARIS,

PAR

A. BARBIER.

> La vérité à tous et pour tous!
> Page 12.

PARIS.
IMPRIMÉ CHEZ PAUL RENOUARD,
RUE GARANCIÈRE N. 5.
1836.

SALON DE 1836.

SUITE D'ARTICLES

PUBLIÉS

DANS LE JOURNAL DE PARIS.

I.

Les artistes au moins ne pourront pas se plaindre que la révolution de juillet ne leur ait pas tenu ses promesses : avant cette époque de glorieuse mémoire, c'était à grand'peine qu'ils obtenaient une fois en trois ans les honneurs du Louvre. La légitimité ne trouvait pas que l'art fût d'assez bonne maison pour l'admettre à sa familiarité; et n'y prenait d'ailleurs qu'un bien médiocre intérêt : sous ce rapport, comme sous beaucoup d'autres, elle en appelait toujours à ses aïeux et vivait sur la réputation de Louis XIV, ou même de François Ier. Maintenant au contraire, sous un prince qui se pique à bon droit de protéger les arts, nous voyons revenir exactement chaque année le jour où les portes de la de-

meure royale s'ouvrent pour donner aux œuvres de nos artistes une large hospitalité. Ce fut une des premières promesses de la royauté citoyenne, et celle-là, nous aimons à le dire, quelque secondaire qu'elle fût, n'a pas été moins bien tenue que toutes les autres.

Grâces en soient rendues au pouvoir ! car l'exposition, c'est la publicité pour les arts, et dans le temps où nous sommes la publicité c'est la vie. Un peintre, un sculpteur, ne peuvent pas, comme un poète, faire stéréotyper leur pensée à quelques miliers d'exemplaires : ils peuvent encore moins aller par les rues et les carrefours convoquer à son de trompe le ban et l'arrière-ban des amateurs pour les amener dans leur étroit atelier : il leur faut donc absolument de fréquentes expositions où ils puissent aussi se produire et prendre à leur tour leur part de ciel et de lumière. Il faut de plus que ces exhibitions reviennent à des époques toujours régulières, car elles sont comme une sorte de rendez-vous que l'artiste et le public se donnent réciproquement, où celui-ci dispensera le blâme ou l'éloge, où celui-là recevra sa récompense ou des leçons utiles. Mais, dira-t-on, il en résulte que, pour ne point laisser passer un salon sans figurer au livret, chacun se hâte, et que les œuvres consciencieuses deviennent chaque année de plus en plus rares; car voilà, je crois, l'objection la plus sérieuse et le grand argument de ceux que les expositions annuelles incommodent et qui voudraient en revenir aux pai-

sibles et insoucieuses habitudes de la restauration ; mais à qui fera-t-on croire qu'un véritable artiste et digne de ce nom, consente, pour un motif aussi puéril, à compromettre son talent et sa réputation? à celui-là, je vous réponds que, s'il lui faut dix ans pour produire, pour élaborer, pour accomplir sa pensée, il aura la conscience de les prendre. Je n'en veux, pour preuve que l'absence au livret de cette année de certains noms en possession d'une renommée justement acquise : qu'importe après cela si quelques jeunes gens, abusant d'une facilité désastreuse, nous jettent à la tête leurs informes ébauches, sans goût et sans portée ? Le public en aura bientôt fait justice, si votre jury ne l'a déjà faite. Pourquoi donc alors changer ce qui est, quand l'intérêt d'une classe nombreuse d'hommes, qui méritent au moins vos égards, peut s'en inquiéter, et que surtout les avantages que vous prétendez en retirer pour l'art ne sont rien moins que démontrés? Soyez plus économes de ces germes de mécontentement dont l'autorité trop souvent ne tient pas assez de compte, et n'allez point en déposer là où il n'y en a pas encore eu. Mais revenons à l'exposition dont nous nous sommes beaucoup trop éloigné.

Dès le matin la foule assiégeait les portes, multitude curieuse, inquiète, empressée, qui s'est précipitée dans les salles et les galeries comme une avalanche. Pour un observateur de sang-froid et désintéressé, c'est un spectacle assez piquant que cette première irruption du public au milieu de l'expo-

sition : là, pendant plus d'une heure, c'est un va-et-vient continuel de gens qui courent et se heurtent, fouillant de l'œil jusque dans les recoins de la plus obscure corniche, jusque dans les profondeurs de la plus étroite embrasure : on s'agite, on marche, on se presse : mille regards incertains s'éparpillent et glissent sur toutes ces toiles scintillantes de peinture et de vernis ; mais aucun ne s'arrête : enfin, tout ce grand tumulte cesse. Chacun de ces coureurs infatigables a trouvé l'aimant qui devait le fixer : chacun, avec un admirable instinct de paternité, a su reconnaître dans cette immense macédoine de peinture l'enfant chéri de ses œuvres. Eh! n'avez-vous pas déjà deviné que la plupart de ces âmes en peine étaient d'honnêtes artistes, impatiens de s'assurer du lot que le caprice du sort leur avait fait dans le partage du soleil? C'est que trop souvent, en effet, tout l'avenir d'un peintre dépend d'un rayon de lumière plus ou moins favorable. Heureusement nous n'étions pas là sous l'empire de pareilles préoccupations, et nous avons pu jeter sur l'ensemble de l'exposition un coup-d'œil rapide, dont nous consignons ici les résultats presque matériels.

Au premier aspect, on se croirait à vingt-cinq ans en arrière, assistant à l'une de ces brillantes expositions de l'empire, dont les David, les Gros, les Gérard et tant d'autres, faisaient les honneurs; on se croirait, dis-je, à ces temps où il n'y avait pour tous les peintres qu'un seul genre, la bataille! et pour tous les artistes qu'un seul héros, l'empereur! Aussi, ja-

mais salon, je crois, n'aura été plus populaire: ce ne sont de tous côtés que feux de peloton et détonations d'artillerie; la bataille est dans tous les coins, sous tous les pinceaux, même les plus inoffensifs et les moins accoutumés à ces allures guerrières.

La plupart de ces tableaux, commandés par la liste civile, sont destinés à l'ornement de Versailles, où se poursuit toujours avec la même activité l'exécution d'un projet aussi patriotique qu'original, et dont la pensée tout entière appartient bien au roi. Nous citerons en tête, et le chapeau bas, une Bataille des Pyramides, par Gros. Viennent ensuite quatre grandes pages d'Horace Vernet, dont l'une, la Bataille de Fontenoy, a déjà été vue il y a plusieurs années dans les anciennes salles du conseil d'état. La Bataille de Hondtschoote, par M. Eugène Lami : une Scène de la campagne de Russie, par Charlet, ce Raphaël des vieux grognards: plusieurs batailles de M. Bellangé, compositions pleines d'esprit et de détails charmans; puis une autre bataille de M. Couder, une aussi de M. Schoppin, je crois; deux de M. Victor Adam; sans compter MM. Baume, Renoux, Mozin, et d'autres encore qui ont aussi apporté leur contingent dans ce musée tout militaire. A côté de ces illustrations pittoresques de notre armée de terre, la marine n'a pas été oubliée; le glorieux combat du *Vengeur* a fourni à M. Le Poitevin une nouvelle occasion de déployer son talent si franc et si varié. M. Garneray a également contribué à soutenir dans cette exposition l'honneur de notre

pavillon. Mais sortons de toute cette fumée de poudre à canon, et passons à d'autres artistes.

Il y a de M. Larivière une toile immense représentant l'arrivée du roi à l'Hôtel-de-Ville après les journées de juillet; c'est une œuvre sur laquelle il faut reprendre haleine, avant que d'oser écrire un seul mot qui la juge. M. Court a fait une Distribution de drapeaux à la garde nationale et la Signature de la proclamation du 31 juillet 1830, tableau destiné à la chambre des députés. Voilà pour la peinture officielle.

Le beau tableau des Pêcheurs, de Léopold Robert, est l'une des gloires de l'exposition; pourquoi faut-il que la vue de cette composition, si puissante et si vraie, réveille au cœur une amère et triste pensée?

M. E. Delacroix a fait un Martyre de saint Sébastien, peinture où la critique et l'éloge trouveront amplement à s'exercer. Nous avons encore le Triomphe de Pétrarque, par M. Louis Boulanger: Charles IX et sa cour par M. Alfred Johannot: Jeanne la Folle, par M. Steuben; la Mort de Henri IV, par M. Robert Fleury; une charmante composition de M. Schnetz; une Résurrection générale de M. Signol, enfin quelques beaux portraits de MM. H. Scheffer, Champmartin, Amiel, etc. etc. Le reste échappe à notre mémoire.

Parmi les tableaux dits de chevalet, il suffit de nommer MM. Granet, Biard, Tony Johannot, Roqueplan, Grenier, Hesse, Eugène Isabey, Destouches,

pour que nos lecteurs apprécient d'avance leurs jouissances de cette année.

Enfin, parmi les paysagistes, nous citerons MM. Cabat, Jules Dupré, Jules André, Jolivard, Gudin, Hubert, Ed. Bertin et tant d'autres qu'il serait trop long d'énumérer, si tous ceux qui ont fait preuve incontestable de talent devaient trouver place ici.

En résumé et autant qu'il est permis d'en juger sur une aussi rapide revue, l'exposition de cette année ne nous a paru inférieure à aucune de celles des années précédentes, et nous pencherions à penser qu'il y a plutôt progrès que décadence.

II.

La vérité à tous et pour tous! Telle sera notre devise dans la série d'articles que nous nous proposons de publier sur le Salon. Mais avant d'aller plus loin, nous avons à cœur de déclarer que nous n'avons pas la vanité de croire nos jugemens infaillibles; nous ne nous posons pas en pédagogue faisant du haut de son journal la leçon à tout le monde; loin de nous cette prétention ridicule : nous donnons nos opinions pour ce qu'elles sont, c'est-à-dire, comme le résultat naïf de convictions sincères et d'impressions toutes personnelles; que si quelqu'un se prend à les discuter, à la bonne heure, et nous nous en tiendrons pour fort honoré; mais ce que nous ne reconnaîtrons à personne, c'est le droit d'en suspecter la bonne foi. Parlons un peu du jury.

Savez-vous ce que c'est que le jury? Nous le demandons à tout le monde, et nous n'avons point encore de données bien nettes sur cette puissance insaisissable et mystérieuse, dont l'existence, jusqu'ici presque anonyme, vient tout-à-coup de se révéler avec tant de scandale. Imaginez-vous que le Louvre soit une forteresse : eh bien! le jury en est comme la garnison, et dans le grand assaut de l'exposition, c'est lui qui défend les approches de la place et qui repousse tout ce qui n'est pas assez puis-

sant ou assez habile pour y pénétrer. Il faut être juste, il n'avait encore usé de ses armes qu'avec une extrême courtoisie; personne, que je sache, ne songeait à s'en plaindre, ni à lui contester les services qu'il avait rendus; mais voilà que tout-à-coup ce jury si débonnaire s'avise de frapper à tort et à travers, à droite, à gauche, en face; sans distinction d'âge, ni de sexe, de rang ou de talent; c'est une mêlée générale : les coups, cette fois, ne s'arrêtent plus sur le menu populaire, ne se perdent plus dans la foule; ils vont chercher les têtes les plus hautes, les talens les mieux éprouvés, les hommes qui devaient le moins s'attendre à cette subite agression. Enfin, après la bataille, chacun a compté ses pertes. Il paraît que pendant le fort de l'action, le jury a eu beaucoup à souffrir de la désertion de deux de ses membres les plus distingués, qui n'ont pas voulu partager la responsabilité d'un si violent procédé; on assure de plus qu'il est assez grièvement blessé pour ne s'en relever de long-temps. Quant aux assaillans, nous avons le chagrin de citer au nombre des morts MM. Marilhat, Deveria, Clément Boulanger, Rousseau; et parmi les blessés, MM. Eugène Lami et Champmartin. Voilà, ce nous semble, des noms qui ne sont pas dépourvus d'une certaine valeur.

Tel est le bulletin fidèle de la malheureuse affaire qui, dans ce moment, préoccupe tous les esprits. Maintenant on cherche à en pénétrer les motifs, à s'en expliquer les causes, à en prévoir la portée; on

se demande comment des artistes, qui depuis longtemps ont fait leurs preuves, ont pu se trouver exposés à des rigueurs aussi étranges, pour ne nous servir que d'une expression polie. Le fait est certain, avéré, et cependant on se refuse à le croire, parce que au fond de tout cela il y a quelque chose qui blesse à-la-fois le sens commun et la justice ; parce qu'en un mot on ne croit pas à l'absurde. Le jury, dit-on, se compose de la totalité des membres de l'Académie des Beaux-Arts : Dieu nous garde d'ajouter foi à une pareille version! elle serait la plus sanglante épigramme qu'on pût se permettre contre cette honorable compagnie : mais admettons, par impossible, que cela fût vrai, et que MM. les académiciens fussent assez modestes, assez dévoués pour accepter la responsabilité des actes que nous venons de signaler, oh! alors nous leur dirions :

« Messieurs, les galeries de l'exposition sont là
« pour témoigner de votre extrême indulgence; il
« s'y trouve assez de mauvaises peintures pour que
« l'exclusion dont vous avez frappé MM. Deveria,
« Champmartin, Eugène Lami, Marilhat et d'autres
« soit inexplicable, car ces artistes ne peuvent ja-
« mais descendre dans leurs ouvrages, jusqu'au point
« où vous vous êtes arrêtés dans vos admissions. Il
« faut donc supposer que, par un étrange abus de
« votre droit, vous avez jugé ces messieurs, non
« d'après une mesure de mérite d'une application
« générale, mais d'après un terme de comparaison
« personnel à chacun d'eux et en les comparant à

« eux-mêmes. En d'autres termes, vous leur avez dit
« comme un régent de collège à ses écoliers : Vous
« vous négligez; je ne suis pas content de vous, vous
« pouviez faire mieux que cela; je vous mets en re-
« tenue. Or, vous devez sentir tout ce qu'un pareil
« rôle a de ridicule, tout ce qu'une semblable pré-
« tention a d'attentatoire à l'indépendance de l'ar-
« tiste, à la haute juridiction du public. Dès qu'un
« artiste a subi avec quelque distinction l'épreuve
« de plusieurs expositions, vous n'avez d'action sur
« lui qu'autant qu'il aurait outragé la morale ou la
« loi; hors de là il ne relève plus que de l'opinion. »
Voilà le langage que nous tiendrions à l'Académie,
et nous sommes certain qu'il serait compris par tout
ce qu'il y a dans son sein de talens distingués et de
caractères honorables, jaloux de sa dignité et de sa
bonne renommée si légèrement compromises.

En effet, qu'arrivera-t-il du jury ou de l'Acadé-
mie, si, comme on nous l'assure, les artistes dont les
productions ont été refusées forment entre eux une
exposition où ils n'admettront qu'un très petit nom-
bre d'ouvrages sévèrement choisis ? Qu'arrivera-t-il,
disons-nous, si le public et la presse prennent parti
pour les proscrits contre les proscripteurs ? Faudra-
t-il donc que nous en soyons réduits à penser qu'en
fait d'art, l'Académie dite des *Beaux-Arts* n'a pas
les lumières suffisantes pour distinguer une enseigne
de cabaret d'avec une tête de Champmartin ? Ah !
c'est ce que nous ne nous résignerons jamais à croire
que sur une démonstration presque mathématique

des faits, tant nous avons de respect pour tout ce qui est académique. Attendons du temps l'issue de ce grand débat, dont nous promettons à nos lecteurs le rapport impartial, si, comme nous l'espérons, les parias du Louvre persévèrent dans leur projet d'exposition.

Maintenant nous voici au Salon. Nous commencerons par nous incliner devant une œuvre de feu Gros; non que ce soit la meilleure de ce maître; mais par respect pour la mémoire de l'homme à qui nous devons les Pestiférés de Jaffa, la bataille d'Aboukir et la coupole de Ste-Geneviève; de l'homme qui sut aimer son maître exilé et qui trouva parmi ses propres élèves ses premiers détracteurs; de l'homme enfin, dont la critique contemporaine respecta si peu la vieillesse et qui n'eut pas le courage de supporter ses injustices. Certaines augmentations à ce tableau, d'après les propres dessins de Gros, ont été faites par M. Debay, son élève, avec assez de bonheur : c'était un acte de piété qui réclamait autant d'intelligence que de dévoûment, et M. Debay n'a manqué ni à l'une ni à l'autre de ces deux conditions.

Au dessous de ce tableau se trouve celui des Pêcheurs de feu Léopold Robert. C'est une noble pensée que d'avoir ainsi associé dans cette solennité des arts les noms de deux grands artistes morts à si peu de temps l'un de l'autre. Nous ne parlerons pas de ce chef-d'œuvre, déjà si connu du public, nous ne pourrions que répéter les éloges que tant de bouches plus habiles en ont faits avant nous.

M. Horace Vernet a quatre grandes batailles, toutes quatre destinées à l'ornement des galeries de Versailles.

La plus importante est celle de Fontenoy. Vous savez, cette fameuse bataille de Fontenoy, où MM. les officiers des gardes françaises et des gardes anglaises s'avancèrent en avant des ligues pour se saluer, et se céder réciproquement l'honneur du premier feu. — A vous, messieurs des gardes françaises. — Nous n'en ferons rien, messieurs : après vous. — C'est donc pour vous obéir...! Et le feu commença. Cette composition a déjà été vue, il y a quelques années, dans les anciennes salles du conseil d'état. Nous croyons que, depuis, l'artiste en a étendu le cadre, et qu'il y a ajouté quelques figures accessoires. La disposition générale en est très belle, les groupes habilement distribués, le dessin ferme et presque toujours correct. La lumière circule bien d'un bout à l'autre du tableau, la couleur en est comme imprégnée, et sous cette lumière si transparente et si pure se meuvent et agissent des figures pleines de sentiment et de passion. Le moment indiqué par l'artiste est celui où le maréchal de Saxe présente à Louis XV les trophées de la journée. La figure du vieux général est belle, et dans un mouvement plein de dignité. Les intéressans épisodes placés de chaque côté du tableau complètent enfin cette composition remarquable, l'une des plus heureuses et des plus brillantes qui soient sorties de la palette de M. H. Vernet.

Nous voudrions en pouvoir dire autant des trois

autres batailles du même artiste qui sont exposées dans le grand salon carré ; mais ici nous avouons que M. H. Vernet a mis en défaut toute notre sympathie pour son beau talent. Non point que ce soient des ouvrages qu'il faille tout-à-fait dédaigner : à Dieu ne plaise que ce soit là notre pensée ; il y a toujours dans ce que fait l'illustre académicien, beaucoup d'esprit au moins, à défaut d'autres qualités plus solides. Par exemple, dans les trois tableaux dont nous nous occupons, nous ne pouvons nous lasser d'admirer l'étonnante adresse avec laquelle, au moyen d'un très petit nombre de personnages, l'artiste a su remplir un assez vaste champ et représenter trois des plus mémorables journées de nos vieilles guerres de l'empire, savoir : la bataille d'Iéna, celle de Friedland et celle de Wagram. Il est vrai que d'après les compositions de M. Horace Vernet, le programme de ces trois batailles pourrait se réduire à ceci :

1° L'empereur, en redingote grise, passe la revue d'un peloton de grenadiers de la garde.

2° L'empereur, en redingote grise, donne des ordres à un officier-général.

3° L'empereur, toujours en redingote grise, remet un plan à son page.

Nous avouons, à notre honte peut-être, qu'il nous a été impossible d'y voir autre chose, et c'est là ce que nous nous permettons d'appeler des batailles réduites à leur plus simple expression. Que M. Horace Vernet ne s'offense pas de nos remarques ; elles ont un motif que nous avons hâte d'exprimer, et le

voici : c'est que nous sommes si curieux de son talent, que nous n'aimons pas à rencontrer sur ses toiles des plans vides qu'il pourrait si bien remplir.

Il nous reste à indiquer de cet artiste un tableau de chevalet charmant, représentant une Chasse dans le désert de Sahara. A l'intérêt que cet ouvrage est en doit d'inspirer par lui-même, se joint celui d'y rencontrer dans la principale figure un portrait fort ressemblant, dit-on, du commandant Youssouf, que ses aventures romanesques et son intrépidité ont rendu si populaire parmi nos soldats de l'armée d'Afrique.

M. La Rivière, dans un tableau de plus de quarante pieds, a retracé l'une des scènes les plus dramatiques et les plus animées de notre révolution de juillet. C'est le moment où le roi, alors lieutenant-général du royaume, arrive à l'Hôtel-de-Ville, suivi d'un grand nombre de députés. Il y est reçu par le général Lafayette, Casimir Périer, le maréchal Lobau, MM. de Montalivet, Laffitte, Alex. Delaborde, etc., etc. Toutes ces têtes sont généralement de bons portraits franchement touchés, moins celle du roi, qui, bien que d'une noble expression, nous semble cependant manquer de caractère. Quant à l'ordonnance de cette vaste composition, on ne peut que lui donner des éloges, d'autant mieux mérités que, dans un pareil sujet, il était difficile d'éviter une certaine confusion. Cependant l'œil se promène sans trouble sur toute cette vaste scène, où partout il rencontre une belle lumière, une couleur chaude et des détails fort bien ren-

dus. Les fonds surtout nous ont paru heureusement traités et d'une grande vérité. Enfin, il y a dans toute cette peinture un certain accent de conscience et de vérité qui en fait non-seulement une œuvre d'art très estimable, mais encore un monument historique fort intéressant. Nous ne reprocherons à l'auteur qu'un peu d'indécision dans le modelé des figures du premier plan, ainsi que dans la manière d'accuser les détails de la barricade.

Parmi les grandes batailles de cette exposition si belliqueuse, il ne faut pas oublier celle de Lawfelt par M. Couder. Cet artiste, depuis le succès de son Lévite d'Ephraïm, il y a quelque quinze ou vingt années, s'était vu oublier du public. Nous voyons avec plaisir que sa dernière production lui ramène un peu de cette faveur qu'il avait tout d'abord si lestement et si justement conquise. La disposition de son tableau est pleine de goût et d'intelligence : toutes les figures y sont distribuées avec bonheur, chacune faisant si bien où elle est, qu'on ne saurait plus qu'en faire si on la déplaçait. L'effet est sage, bien ménagé, et le coloris brillant et vrai tout à-la-fois. C'est une de ces pages à-peu-près complètes où l'esprit se repose, et sur lesquelles l'œil revient toujours avec un nouveau plaisir.

Parlons de M. Charlet. En vérité son talent et son nom sont si populaires, qu'il nous semble que nous lui faisons injure en l'appelant monsieur. Jusqu'ici nous ne le connaissions guère que par ses délicieuses aquarelles et par ses croquis si vrais, si fins, si

spirituels. Lui aussi a pris la palette et nous a donné son tableau. C'est un épisode de la campagne de Russie : une colonne de blessés harcelée par des Cosaques, et qui repousse vaillamment leur attaque. En regardant cette peinture, d'un aspect si profondément juste et vrai, nous nous demandons, nous qui avons été l'un des plus obscurs acteurs de ce grand désastre qu'on appelle le retraite de Moscow, si Charlet aussi a eu sa part de nos misères. Comment en effet concevoir que, par la seule puissance de l'imagination, un homme puisse avoir un *souvenir aussi lucide de ce qu'il n'a pas vu?*

Tel est le tableau de Charlet : nous avons eu froid en le regardant; nous avons cru entendre encore les hurlemens sauvages de ces Cosaques, qui venaient chaque jour labourer nos colonnes et renverver nos bivouacs. Peut-être reprochera-t-on au coloris d'être un peu gris; mais c'est qu'en vérité cette nature moscovite est ainsi faite. Je ne trouve à dire dans ce tableau que le ciel qui est trop remué; nous n'avions pas de ces ciels-là qui auraient pu nous donner l'espérance d'un prochain adoucissement dans l'atmosphère de glace qui nous environnait; c'était toujours le même nuage, gris, sombre, monotone, allant d'un bout à l'autre de l'horizon, et dont les pâles reflets nous mettaient au cœur le désespoir et la mort.

Nous avons vu au Salon de la peinture plus faite et mieux faite que celle de M. Charlet, mais aucune encore qui nous ait aussi franchement ému. Peut-

être est-ce autant l'effet de nos propres souvenirs que du talent du peintre.... Peut-être! mais toujours est-il qu'il faut qu'il y ait dans son pinceau quelque chose de plus que dans la brosse de M. Court ou de M. Fragonard, par exemple : qu'ils nous pardonnent d'aller devant leurs tableaux chercher un peu de calme après une aussi vive émotion.

III.

Personne ne comprend plus ce qu'on peut appeler la peinture *académique*; personne n'en veut plus, hormis peut-être quelques vieux professeurs émérites qui n'ont jamais su que cela, et dont l'intelligence est arrivée à ce degré de *pétrification* qui ne permet plus de rien apprendre. Ils en sont restés aux traditions de leur jeunesse; c'est-à-dire au héros grec ou romain, plus que succinctement vêtu, et se présentant au combat dans une tenue militaire qui ne laissait pas que d'être fort économique. Voyez le tableau des Sabines. Ainsi le voulait le goût du temps. Modes, gouvernement, discours, fêtes publiques, tout avait été calqué sur l'antiquité. On rencontrait partout sous la tunique grecque ou romaine, ici Laïs, là Cornélie; les Aristides, les Brutus couraient les rues, et la loge du portier recélait plus d'un Valerius Publicola : enfin la mascarade était complète.

L'art, comme tout le reste, s'était fait austère et républicain, et, s'accordant au ton général de l'époque, il affectait une pureté de style, une rigueur de formes, une recherche d'élégance, dont l'antiquité lui fournissait les modèles. L'art, en un mot, s'était mis à copier l'art, et, dans ce labeur d'esclave, il avait perdu toute son indépendance, toute son originalité. Mais ce goût était faux, et comme tout ce qui

est faux ne peut avoir de durée, on en revint bientôt à la nature, cette source éternelle du vrai et du beau. Gros commença la réaction. Oui, messieurs de la nouvelle école, cet homme que vous avez poursuivi de vos sarcasmes, cet homme qui cachait sous des formes un peu rudes une sensibilité si profonde, un instinct si juste de l'art, Gros, dis-je, fut le premier qui osa faire dans ses tableaux des figures vraies, ayant chacune un caractère propre, et vivant de la vie de tout le monde. Ce fut un grand scandale dans toute l'école. Je me rappelle encore les clameurs des puristes à l'apparition des Pestiférés de Jaffa. Tous criaient au barbare, à l'apostat, qui délaissait le *grand goût* pour je ne sais quelle vérité vulgaire qu'on appelait la nature; le beau dessin pour la couleur. Heureusement l'artiste eut deux complices de son apostasie assez puissans pour imposer silence à toutes ces rumeurs, savoir, le public d'abord, et ensuite le citoyen premier consul. Le tableau fut couronné et le succès complet.

Dès ce moment il y eut schisme dans l'art : il y eut deux cultes et deux autels, deux partis et deux drapeaux : les uns se mirent avec une incroyable ardeur à la recherche du vrai et de la couleur ; de ceux-là descendent les talens le plus remarquables et même les plus exagérés de l'école contemporaine : les autres, restés opiniatrément attachés à la forme et aux abstractions de l'*idéal*, ne bougèrent pas de leur voie : ce sont les débris vermoulus de ce parti qui font encore aujourd'hui les décisions du jury de peinture.

Ne vous étonnez donc pas de la partialité de ses derniers arrêts: vous voyez bien que c'est encore la vieille guerre du *grand style* contre le *style simple et naïf*, de la *forme* contre la *couleur*. Malheureusement, parmi les artistes frappés, il en est quelques-uns qui, par l'exagération même des qualités qu'ils recherchent, ont pu fournir un prétexte aux injustes rigueurs dont ils ont été l'objet.

Dans cette laborieuse réaction du *vrai* contre le *faux*, qui a été si lente à s'opérer, il est arrivé ce qui arrive toujours dans toutes les réactions, c'est qu'on n'a fait que changer d'excès. On avait poussé l'amour du beau jusqu'au purisme le plus étroit : on a cherché la vérité jusque dans le trivial et l'ignoble; on donnait tout au dessin, on n'a plus voulu dessiner; la pensée toujours froide et compassée, n'osait se produire que sous certaines formes reçues; on s'est torturé la cervelle pour en faire sortir les créations les plus bizarres; on avait porté l'exécution matérielle jusqu'au *fini* le plus précieux et le plus maniéré: on a prodigué les touches heurtées et les tons crus, on a fait de la peinture à la truelle, on a couvert sa toile d'un déluge de couleurs jetées çà et là sans but, sans goût, sans intelligence, et du rigorisme le plus niais et le plus décoloré, on est tombé dans un dévergondage sans limites. De là, cette anarchie qui règne aujourd'hui dans les arts; de là, ce mépris de toute règle, de tout principe et de toute mesure.

Nous n'avons peut-être en France qu'un seul

homme qui ait osé lutter contre le torrent, et cet homme c'est M. Ingres. Je ne prétends point dire par là d'une manière absolue que la voie qu'il suit soit la seule où l'on puisse rencontrer le talent; mais il faut lui rendre grâce, quand toute règle et toute autorité étaient foulées aux pieds, de n'avoir pas désespéré de la règle et de l'autorité; d'avoir su y ranger une foule de jeunes esprits, qui sans lui peut-être, se seraient perdus dans le gâchis romantique; d'avoir enfin conservé à l'art quelque chose de son antique dignité. On a beau déclamer contre la tyrannie des écoles, on a beau leur reprocher d'être exclusives et de substituer la plupart du temps à l'imitation de la nature, qui est le grand but de l'art, l'imitation pénible du maître; cela n'est vrai que pour les hommes médiocres qui se traînent à la suite d'un peintre de génie, et qui se croient ses émules quand ils sont parvenus à charger leur palette des rebuts de la sienne : mais le véritable artiste a toujours dans le cœur une chaleur qui lui est propre, dans la tête des idées qu'il n'a pas glanées, dans la main une manière d'accentuer son œuvre qui n'appartient à nul autre.

Bien que sorti d'une école, je vous réponds que celui-là ne fera pas des *pastiches* et que son talent saura bien revêtir des formes originales. Rappelez-vous les anciennes écoles d'Italie; voyez de nos jours les ouvrages de quelques élèves de Gros et de M. Ingres; le Réveil du Juste et le Réveil du Méchant, de M. Signol; la Fille de Jephté, de M. Lehmann;

une Sainte Philomène, de M. Perlet : sont-ce là les œuvres mortes d'imitateurs maladroits et serviles ? Non, sans doute. Dans une composition pleine de simplicité et de caractère, M. Signol, ancien élève de Gros, s'est écarté des voies de son maître autant que qui que ce soit peut-être ; mais il l'a fait avec une mesure de bon goût, une tempérance d'imagination, qui font autant d'honneur à son esprit qu'à son talent. Le dessin est pur, la couleur harmonieuse et tranquille, l'ensemble grave et sévère. Enfin il y a dans toutes les parties de ce tableau un accord qui saisit la pensée, et qui l'élève sans effort au niveau de celle que l'artiste a voulu rendre.

M. Lehmann se fait distinguer par des qualités non moins remarquables. On sent que c'est là un talent nourri des leçons de M. Ingres, et cependant un talent original : on ne retrouve quelque trace du maître que dans la conscience qui a présidé à l'exécution. Il y a dans toute cette peinture un air de sincérité qui vous arrête et vous intéresse tout d'abord. L'artiste a emprunté son sujet aux traditions bibliques ; c'est la fille de Jephté pleurant avec ses compagnes avant de mourir, sa jeunesse et sa virginité perdues. Il y avait dans cette scène ainsi choisie une grande difficulté à varier l'expression de la douleur sur tous ces beaux visages de jeunes filles, et cette difficulté me semble avoir été surmontée avec beaucoup de bonheur. Toutes les têtes sont belles, trop également belles peut-

être; les attitudes sont pleines de grâce et d'abandon, les draperies disposées avec goût. Au premier aspect, l'œil s'étonne un peu de l'intensité des ombres; mais bientôt il s'y accoutume, et l'effet y gagne en vigueur ce qu'il y perd en harmonie. Quelques personnes ont aussi blâmé l'ordonnance symétrique de cette composition; cependant, qu'on ne s'y trompe pas, il y a dans la symétrie quelque chose de grand et de solennel qui convient parfaitement à tous les sujets empreints, comme celui-ci, d'un certain caractère religieux. Les vieux maîtres en offriraient de fréquens exemples. En définitive, pour tous ceux qui n'ont pas oublié le Tobie que M. Lehmann avait à l'exposition dernière, l'ouvrage que nous signalons aujourd'hui constate un grand progrès et promet un avenir que nous souhaitons de grand cœur à l'artiste.

Le salon possède encore du même auteur une tête d'une étude admirable : elle est d'une simplicité de plans, d'une fermeté de touche, d'une vigueur d'effet, qui en font une véritable œuvre de peintre; mais elle est placée de manière à ne pouvoir être appréciée comme elle mérite de l'être. Nous en dirons autant de la Sainte Philomène de M. Perlet, autre élève de M. Ingres; on l'a reléguée dans les ténèbres de la seconde travée : c'est là qu'il faut aller la chercher, et s'étonner de ce qu'un ouvrage aussi estimable n'ait pas été mieux placé. Le soleil luit pour tout le monde, dit un vieil adage; mais ce n'est pas dans les galeries de l'exposition.

Dans mon premier article, j'avais cité le nom de M. Tony Johannot parmi ceux des peintres exposans ; c'était une erreur; le tableau dont je lui avais fait honneur appartient à son frère, M. Alfred Johannot, ainsi qu'un autre beaucoup plus important, auquel je ne reprocherai que ses proportions un peu ambitieuses; non que je doute un seul instant que l'artiste ne soit parfaitement capable de déployer son talent sur une large toile; mais alors je lui voudrais un sujet plus nettement posé, plus animé, plus historique s'il m'est permis de le dire, et non pas un petit fait anecdotique qui n'offre tout au plus qu'une occasion de faire quelques portraits et de peindre des étoffes. M. Alfred Johannot a représenté le duc de Guise, François de Lorraine, venant, après la bataille de Dreux, se présenter à Rambouillet devant le jeune roi Charles IX et la reine régente Catherine de Médicis. M. Johannot a mis dans cet ouvrage tout ce qu'il pouvait y mettre, de riches détails, une grande facilité d'exécution, un coloris fin et de l'esprit partout : le reste ne dépendait pas de lui et s'y serait trouvé sans doute, s'il eût été plus le maître de choisir son cadre et son sujet.

Marie Stuart quittant l'Écosse pour aller se remettre aux mains de sa rivale et mortelle ennemie la reine Elisabeth, tel est le motif du second tableau de M. Alfred Johannot. Ici, nous le retrouvons avec tous ses avantages; c'est de la peinture flamande avec plus de goût et d'élégance. J'avoue que je donne la préférence à ce dernier ouvrage sur le premier. Ce n'est

qu'un tableau de chevalet: mais qu'importe après tout, si le sujet en est bien compris et la pensée bien rendue? Souvent dans le plus simple croquis, on trouve plus de ce qui fait le véritable peintre d'hitoire, que dans une machine de vingt-cinq pieds. Cette vérité me servira de transition pour arriver aux deux tableaux de M. Court.

L'un représente la distribution des drapeaux à la garde nationale; l'autre le duc d'Orléans signant la proclamation de la lieutenance générale du royaume, le 31 juillet 1830.

Loin de moi le dessein de vouloir affliger un homme d'un talent incontestable; mais il faut avouer que depuis le succès bien mérité de son Marc-Antoine, M. Court a été presque toujours malheureux. Est-ce à M. Court qu'il faut s'en prendre? Est-ce à la nature des sujets qu'il a été appelé à traiter? Je penche d'autant plus volontiers pour cette dernière opinion, qu'elle met à couvert la gloire de l'artiste. En effet, que peut-on exiger d'un pauvre peintre chargé de traduire le *Moniteur* en tableaux, et de faire en quelque sorte de la *peinture officielle?* O vous tous! qui savez tout ce qu'il faut de vigueur de talent et d'énergie de volonté pour amener à bonne fin, même un sujet heureux, plaignez-le, et priez que le ciel lui soit en aide! Il y a dans ce seul mot de *peinture officielle,* de quoi glacer la veine de Rubens lui-même, et M. Court n'est pas un Rubens. Espérons que bientôt, sous l'inspiration d'une pensée plus libre, l'artiste retrouvera quelques traces

de son passé, et saura reconquérir dans l'estime des amateurs la place qui lui est due. Qu'il se hâte d'en finir avec tous ces fracs et ces uniformes où son talent nous paraît si mal à l'aise ; qu'il en revienne, s'il le faut, à ses vieux Romains, à la toge, au ciel du forum ; enfin, qu'il fasse acte de peintre ! et nous voulons être des premiers à saluer son nouveau succès. Ce ne sont pas là les vœux d'un ennemi.

Voyez-vous là-bas ce beau jeune homme faisant un si prodigieux écart ? c'est le grand Achille, Achille tout de lis et de roses ; Achille mourant sous la flèche perfide de Pâris. Il est nu, ou presque nu, ce qui peut paraître au moins extraordinaire quand on considère le lieu de la scène, un temple, et le motif pour lequel on s'y rassemble, le mariage d'Achille avec Polixène. Apparemment l'auteur a lu quelque part qu'il était de bon goût, en ces temps héroïques, de se présenter devant sa future dans ce naïf appareil : à la bonne heure ; je ne suis point assez savant pour discuter ce point d'érudition. Quoi qu'il en soit, je recommande ce tableau à ceux qui n'auraient aucune idée de la peinture classique aux premières années du consulat ; c'en est un bon échantillon : on y trouve dans un degré raisonnable tout ce qui constituait alors un ouvrage estimable, et celui-ci n'a que le tort d'arriver trop tard : c'est un anachronisme.

Aimez-vous le joli, le précieux, le fini, poussé peut-être jusques à la manière ? Arrêtez-vous devant le tableau de M. Hesse, représentant Léonard de

Vinci donnant la liberté à des oiseaux. Il est impossible de choisir un sujet d'une simplicité plus innocente. Mettez au fond des arbres et quelques collines, changez en bergères les jeunes filles du premier plan, ajoutez un chien, des houlettes, cinq ou six moutons, et vous aurez une charmante idylle. J'accorde à ce tableau de M. Hesse une grande finesse de ton, un grand charme d'exécution; je veux même y voir une louable intention de ramener l'art à sa véritable dignité, plutôt que le vain desir d'un succès populaire; mais je crains qu'en voulant trop bien faire l'artiste ne se soit égaré. Je lui dirai franchement, et son talent est assez fort pour supporter impunément la vérité, que je préfère de beaucoup à son tableau de cette année celui qu'il exposa il y a deux ans. Il me semble que dans le soin excessif qu'il a pris de caresser son nouvel ouvrage, la puissance de sa couleur s'est perdue, la fermeté de sa touche s'est effacée. On dirait une peinture de l'ancienne école de Lyon, quelque menu chef-d'œuvre échappé au pinceau de Révoil ou de Richard. Sont-ce là les modèles que M. Hesse s'est proposés? j'en doute, et je ne le croirai qu'après plus d'une épreuve, tant je suis convaincu que son talent l'appelle à de plus hautes destinées.

J'arrive à M. Granet, l'un des artistes dont les travaux, depuis trente ans, honorent le plus l'Ecole française. Il y a entre M. Granet et M. Hesse, quant à la manière, toute la distance d'une antithèse. Autant celui-ci est tendre et poli, autant celui-là est

rude et sévère; mais quel grand caractère? quelle vigueur d'effet? quelle magie de couleur dans cette peinture si brutale en apparence, et si savante au fond? C'est qu'il y a là tout une vie de pratique et d'études. Regardez tous ces nouveaux chrétiens venant dans les catacombes de la vieille Rome recevoir la communion d'un saint prêtre: la persécution est là qui frappe à la porte: ne vous semble-t-il pas lire sur leurs visages que pas un ne faiblira devant elle? Et pourtant ces têtes si nobles et si calmes ne sont qu'indiquées; mais elles le sont dans un sentiment si juste, qu'elles suffisent à faire comprendre toute la pensée du peintre. Le *genre* ainsi traité n'est plus du *genre;* c'est de l'histoire, quelle que soit d'ailleurs la dimension du tableau.

Dans un autre ouvrage de M. Granet qui représente un cloître de la Chartreuse de Rome, on retrouve encore tous les mérites de ce beau talent, quoique à un moins haut degré peut-être que dans le précédent.

On se rappelle les beaux et légitimes succès de M. Gudin: cependant un peu de refroidissement pour ses ouvrages s'était manifesté depuis quelque temps parmi les amateurs: on disait, que moins fidèle à la vérité, il s'était laissé entraîner à je ne sais quelle coquetterie de tons qui n'est pas dans la nature. A peine aurait-on remarqué ce défaut dans un autre; mais M. Gudin nous avait rendus difficiles. C'est sans doute pour répondre à ce reproche, qui n'était pas loin d'être mérité, que cet habile artiste nous a donné cette année sa belle Vue de Naples, et

la réponse est victorieuse. Ce tableau est un des meilleurs qui soient sortis de ses mains; le ciel, la lumière et les eaux me semblent égaler ce qu'il a fait de mieux en ce genre.

M. Eugène Isabey a peint les funérailles d'un officier de marine sous Louis XIV. La scène se passe à bord d'un vaisseau dont on ne voit que l'arrière; le reste se perd dans la bordure. Cette composition, d'un aspect aussi neuf qu'original, plaît surtout par la couleur et la fermeté de l'exécution. Je n'y trouve à reprendre qu'un effet de lumière un peu trop recherché. Ce n'est pas ainsi que procède la nature : elle ne mesure pas le soleil avec cette parcimonie : cela sied tout au plus dans une vignette anglaise ; mais la peinture de M. Isabey n'a pas besoin de ces petits artifices.

Je citerai encore du même artiste un tableau charmant, l'intérieur du cabinet d'un alchimiste. Tout y est accusé, rendu, avec une facilité de touche, un bonheur de pinceau qui ne laissent rien à desirer. Les accessoires les plus bizarres, les détails les plus piquans, se pressent en foule sur cette toile, sans qu'il en résulte aucune confusion, tant l'effet est sagement ménagé et la lumière habilement répandue.

Entre toutes les gentillesses que le jury s'est permises cette année, j'en ai recueilli une dont je m'empresse de régaler mes lecteurs. Je me fais d'autant moins scrupule de la publier, que la réputation du jury, comme celle de certaines femmes plus que

légères, n'a plus rien à redouter de la médisance. Il s'agit de M. Clément Boulanger.

On lit dans les vieilles chroniques de France que vers la fin du xie siècle, je crois, les bons habitans de la ville de Laon, mal satisfaits de l'oppression et des brigandages de leur seigneur évêque, s'émurent en sédition pour affranchir leur commune. Ils sonnèrent leurs cloches, coururent aux armes, combattirent vaillamment, et s'étant emparés de la personne du susdit évêque, ils le massacrèrent incontinent sans autre forme de procès.

M. Augustin Thierry, qui est aussi un grand peintre à sa manière, nous a donné dans ses belles Lettres sur l'histoire de France un admirable récit de cet épisode, et c'est là sans doute que M. Clément Boulanger l'est allé chercher pour en faire le sujet d'un grand tableau qui vient d'être rejeté par le jury.

Pour toutes les personnes qui connaissaient l'ouvrage cette rigueur était inexplicable, car il n'y avait pas moyen de penser qu'elle eût été provoquée par l'insuffisance de l'artiste; mais M. C. Boulanger avait eu le tort d'intituler son tableau: *Affranchissement des Communes;* et l'on assure que le jury, torturant la pensée du peintre, a cru y voir une apologie du meurtre au profit de la liberté; il a pris parti pour l'évêque contre la bourgeoisie; il a déclaré cette peinture factieuse, immorale, corruptrice, atteinte et convaincue de *bousingotisme,* et il a lancé son verdict d'expulsion.

Il faut convenir que MM. du jury ont bien de l'esprit! Je suis sûr que M. Clément Boulanger ne se doutait pas de toutes les méchantes actions qu'il avait commises.

Que dire? que faire contre de pareils actes? Ne suffit-il pas de les livrer à la publicité pour qu'il en soit fait bonne justice? Oui, certes! Mais l'artiste n'en restera pas moins frappé dans ses intérêts les plus chers, dans sa renommée, dans sa fortune; et tout cela parce qu'il aura plu à quelques hommes sans mission d'afficher un dévoûment maladroit, et de ramasser dans les débris du passé un rôle dont personne ne veut plus, celui de censeur politique.

IV.

Un double fait dont on ne peut s'empêcher d'être frappé en parcourant les galeries de l'exposition, c'est, d'une part, la prodigieuse quantité de petits tableaux d'ont l'œil est assailli; on dirait une huitième plaie d'Egypte; de l'autre, la rareté des compositions de quelque importance. Cependant, grâce aux nombreuses commandes qui ont été faites pour Versailles, cette disproportion est moins sensible cette année que les années précédentes; mais elle est encore assez remarquable pour qu'on cherche à s'expliquer cette tendance de l'art à se faire petit.

Quelques personnes en ont vu la cause dans la fréquence des expositions. Elles ont prétendu que c'était là un encouragement accordé à la peinture facile, expéditive, au détriment de la grande et véritable peinture. Ceci nous paraît à-peu-près aussi juste que d'attribuer la révolution française à la suppression de la poudre et des paniers. Il y a pourtant des gens qui jugent avec cette profondeur de vues.

Ne serait-il pas possible de trouver une meilleure raison, plus évidente, plus directe et plus philosophique, à la fécondité presque fabuleuse de nos artistes dans le *genre nain?* L'art, il faut le dire, quelque indépendant qu'il soit par sa nature, a besoin de patronage. Dans les temps de pouvoir absolu, il est

richement doté par un monarque qui n'a à compter avec personne des deniers de l'état : témoin les siècles de Léon X et de Louis XIV. Alors on lui bâtit des temples, des palais, pour le recevoir, et il s'efforce de n'être point indigne de son logis. Là, où il rencontre des aristocraties riches et puissantes, il trouve encore assez de ressources pour ne point déroger de sa dignité; il était pape ou roi, il reste au moins gentilhomme. Mais dans nos démocraties modernes, où les richesses sont éparpillées, où la toute-puissance réside de fait dans la classe moyenne, il faut bien, bon gré, mal gré, qu'il s'accommode au goût de ses nouveaux maîtres, qu'il se rapetisse au niveau de leur fortune, qu'il se proportionne à l'exiguïté de leurs demeures, sous peine de mourir à l'hôpital.

C'en est fait : voici l'art devenu bourgeois et qui pis est industriel; l'art qui a dépouillé toutes ses manières de grand seigneur pour les modestes allures d'un électeur à cent écus. Vous ne le rencontrerez plus dorénavant que vêtu d'un bon elbeuf, coiffé d'un bon feutre, et calculant ses petits intérêts comme un honnête fabricant. Il ne s'agit plus pour lui de génie ni de gloire; vraiment il a bien d'autres affaires! Il trafique, il entreprend au rabais, il fabrique pour la petite propriété, il peut même à la rigueur vous livrer ses œuvres à prix fixe, en bonne qualité marchande, et je m'étonne que ses produits n'aient pas encore été cotés à la bourse entre les sucres et les cafés.

Qu'on me permette à ce sujet une petite anecdote que je rapporte en toute innocence et sans aucune intention d'épigramme.

Il s'agissait de décorer le nouveau plafond de la chambre des députés. On demandait 80,000 fr., pour y faire peindre une vaste composition que l'on devait confier, je crois, à M. Ingres. D'une autre part, on offrait d'y faire exécuter des ornemens en grisaille par des badigeonneurs italiens, pour la modique somme de 10,000 fr. La chambre consultée vota pour la grisaille contre M. Ingres. Dans cette question, qui leur était presque personnelle, messieurs les députés furent retenus par un scrupule qui les honore ; premiers tuteurs de la fortune publique, ils voulurent s'en montrer économes. Il n'y a rien là que de très louable ; mais la question d'art n'en fut pas moins sacrifiée à une assez mince question d'argent. Ce seul fait, selon moi, suffit à caractériser tout une époque.

Qu'on s'étonne donc après cela de voir l'art descendre de son piédestal et les belles galeries de notre vieux Louvre transformées en bazars, où chacun vient plus ou moins étaler sa marchandise. Que sera-ce donc quand nous y verrons fonctionner des machines à vapeur ou des métiers à filer? Nous y marchons, si Dieu, le pays et le roi ne sont assez puissans pour arrêter les projets patriotiques de certains réformateurs radicaux.

Au milieu de ce déluge de peintures, jugez de l'embarras d'un pauvre critique à choisir les ouvra-

ges qui méritent de l'occuper. Ici, c'est un nom connu qui réclame un éloge; là, un talent timide qui sollicite son appui; plus loin, un novateur audacieux qui brave ses arrêts; il ne sait auquel entendre, et dans l'impossibilité où il est de s'astreindre à aucun ordre méthodique, il se laisse entraîner au flot de la foule, marchant avec elle et s'arrêtant quand elle s'arrête. C'est ce que nous allons faire, glanant sur notre passage tout ce que nous trouverons de bon ou d'utile à signaler.

Entre tous les peintres de batailles, nous citerons d'abord M. Bellangé. Ses tableaux ne sont pas de ces compositions d'apparat où sont entassés sur les premiers plans deux ou trois cadavres, autant de blessés, des trophées, un cheval blanc, tout un brillant état-major et quelques épisodes devenus des lieux-communs; car voilà bien, si je ne me trompe, tous les ustensiles composant le *fonds* d'un peintre de batailles en grand. Avec cet attirail obligé, on peut faire toute l'histoire militaire universelle depuis le commencement du monde; il ne s'agit que de s'entendre sur les costumes et les accessoires, et la bataille d'Austerlitz sera, si l'on veut, la bataille de Marathon. Du reste, aucun souci de l'action véritable ni des lieux où elle se passe; un vaste horizon et quelques nuages de poussière ou de fumée, voilà la bataille. Cette méthode se ressent beaucoup du temps où un roi pouvait dire : *L'état, c'est moi;* de même ici le héros de la journée peut répéter avec un léger amendement : *La bataille, c'est moi.*

M. Bellangé procède autrement. Ses personnages à lui, ce sont des armées. Il prend cent mille hommes, les jette sur sa toile, puis le voilà qui se met à l'œuvre avec toute la passion d'un soldat. Son pinceau à la main, j'ai presque dit son épée, il commande la manœuvre, il forme ses colonnes d'attaque, il enfonce l'ennemi par ici, lui enlève une position par là; il remue toutes ses masses avec l'aplomb d'un vieux général, les fait agir, les mêle ou les démêle sans embarras, sans confusion; et tout cela sur un champ de bataille relevé avec la fidélité d'un officier d'état-major. Il n'y a pas moyen de s'y méprendre; voilà bien Fleurus à l'horizon et les lignes autrichiennes : un vieil invalide, qui me coudoie, reconnaît la place où il fut blessé, et me montre du doigt son régiment aux premiers rangs de la bataille. Voilà de la vérité, voilà une belle et terrible imitation d'une réalité bien plus terrible encore. C'est la bataille prise sur le fait.

Quant aux nombreux épisodes que le peintre a répandus sur sa toile avec la plus heureuse fécondité, je n'entreprendrai pas de les décrire; mais je dirai que cet ouvrage capital est exécuté avec un feu, une énergie, une solidité de ton, qui me rappellent tout ce que M. Horace Vernet a fait de mieux et de plus complet en ce genre. Je ne sache pas qu'il soit possible d'en faire un plus bel éloge.

Deux autres tableaux du même artiste, le Combat de Landsberg et le passage du Mincio, ne sont pas moins remarquables. Dans le dernier surtout, la lu-

mière chaude et brillante est distribuée avec beaucoup d'art, et produit l'effet le plus piquant.

M. Beaume a fait aussi sa bataille ; M. Beaume ! ce talent si doux et si paisible, ce talent en robe de chambre, si j'ose m'exprimer ainsi, habitué à ne nous donner que des petites scènes empruntées aux mœurs les plus simples et les plus régulières ! On aurait pu s'attendre à le trouver un peu étonné de se voir à pareille fête ; c'était son premier feu ; point du tout ; il a bravement coiffé le tricorne du soldat républicain, le schako du troupier de l'empire, et nous avons deux bons tableaux de plus à compter parmi ceux qui doivent décorer le musée de Versailles. Le plus important, celui qui représente le passage du Rhin par l'armée française, le 6 septembre 1795, est d'une belle exécution et composé avec beaucoup d'intelligence. Seulement il nous semble un peu trop uniformément gris partout, ce qui en tue la lumière et le rend triste à l'aspect. Cependant nous n'osons risquer cette remarque que sous la forme d'un doute, et nous laissons à l'artiste le soin d'en apprécier le plus ou moins de justesse : c'est à sa conscience que nous en appelons.

Nous ne ferons pas le même reproche à la bataille de Hondtscoote de M. Eugène Lami. Ceux qui aiment l'éclat poussé jusques à la dureté, seront servis à souhait ; mais il faut avoir l'œil robuste pour y résister, et cette peinture n'est pas celle qui convient aux vues tendres ; elle crie sous le regard comme le marbre sous la scie. Le paysage de ce tableau est de

M. Jules Dupré. J'avoue que de l'association de deux artistes aussi distingués, on était en droit d'espérer un meilleur résultat. Il est impossible, selon moi, de porter plus loin l'abus de la *pâte* et le mépris de toute exécution. Je n'aime pas la peinture léchée, à Dieu ne plaise; mais par cette affectation de rudesse et de brutalité, croirait-on s'approcher davantage de la nature? je ne le pense pas, ni MM. Eugène Lami et Jules Dupré non plus, j'en suis sûr. Je regarde donc jusqu'à nouvel ordre leur bataille de Hondtscoote comme une débauche de deux hommes de talent; mais dans cette débauche, toute débauche qu'elle est, il y a plus de qualités qu'il n'en faudrait pour défrayer pendant dix ans toute une fabrique de peinture académique.

Beaucoup d'autres encore ont peint des batailles. Nous signalerons entre autres le tableau de M. Jollivet, remarquable par la couleur; celui de M. Hip. Lecomte, d'une lumière un peu trop brillante, peut-être; celui de M. Renoux, œuvre consciencieuse à laquelle nous ne reprocherons que de nous avoir privés cette année des jolis tableaux de genre dont cet habile artiste enrichit ordinairement nos expositions; enfin deux batailles de M. Victor Adam, compositions fines et spirituelles, sans doute, mais trop coquettes, trop pimpantes : hommes et chevaux, tout y est d'un poli, d'un luisant qui ne s'accorde guère avec la fumée d'un bivouac ou la poussière d'un combat. Malgré cela, et peut-être même à cause de cela, elles ont un succès populaire.

Ouf!... Je ne sais plus quel voyageur, traversant notre Beauce, se plaignait de ces plaines sans fin qu'il avait sans cesse sur les bras; j'en dirais presque autant des batailles. J'ai hâte d'en finir avec tout ce carnage, et de me reposer sur des objets plus doux. Parlons de M. Roqueplan : c'est passer de l'épopée à l'églogue.

Cet artiste d'un talent si fin, si original, si facile, nous a donné cette fois un tableau peint sous la dictée de J.-J. Rousseau, tableau gracieux comme la page qui l'a inspiré. C'est le philosophe genevois, qui n'était alors rien moins qu'un philosophe, cueillant des cerises et les jetant à M^{lles} Graffenried et Galley. Qui ne connaît ce charmant épisode de la jeunesse de l'auteur des Confessions? Qui n'a vu au foyer de l'Opéra la spirituelle peinture qui le représente? Ce n'est donc plus une nouveauté pour personne. Cependant on y revient toujours avec plaisir comme à tout ce qui est bien. Peut-être pourrait-on desirer un peu plus de vigueur dans le coloris; on dirait que, pour peindre des personnages du xviii^e siècle, le pinceau de M. Roqueplan s'est fait aussi de l'époque; mais cette légère imperfection, si c'en est une, est rachetée par tant de finesse et d'harmonie que je ne me sens pas le courage de m'y arrêter.

Le Lion amoureux, du même auteur, ne brille pas par des qualités moins séduisantes. C'est toujours le même esprit dans la touche, la même franchise dans le *faire*. Mais M. Roqueplan n'est point seule-

ment un habile peintre de genre; il est aussi l'un de nos paysagistes les plus distingués. Il suffit, pour s'en convaincre, de s'arrêter devant cinq ou six petits tableaux, entre lesquels nous avons particulièrement remarqué différentes vues prises aux environs de Marly. On ne saurait voir la nature avec plus de goût, ni la reproduire avec plus de sentiment. Cependant nous mêlerons un reproche à nos éloges : dans ces paysages si variés, si bien entendus d'effet, le ton juste nous semble trop souvent sacrifié au ton fin, et la vérité de la couleur effacée sous la science du coloriste. Nous accorderons volontiers que c'est là un défaut aimable; mais c'est un défaut.

Vous souvenez-vous de ces jours de patriotique enthousiasme où la France vit de toutes parts ses enfans se lever pour aller la défendre? C'était en septembre 1792. Partout alors on proclamait la patrie en danger; partout, sur les places publiques, les magistrats dressaient leurs tables où venaient s'inscrire des milliers de volontaires. Paris, dans ce grand mouvement national, ne demeura pas en arrière; il donna sa plus belle jeunesse, ses meilleurs citoyens. Voilà ce que M. Léon Cogniet a rendu avec une chaleur entraînante, avec une admirable verve de pinceau, dans son excellent tableau du Départ de la Garde Nationale de Paris pour l'armée, en 1792. C'est de l'histoire toute palpitante qu'une telle peinture; l'époque est là tout entière, et je défie l'écrivain le plus habile d'en fournir une expression plus

vive et plus complète. Il y a dans toutes ces figures une émotion, un mouvement, une énergie d'action qui gagne le spectateur le plus paisible, et lui ferait presque jeter son chapeau en l'air pour crier aussi : Vive la nation ! Ajoutons que sous tous les rapports, l'exécution matérielle répond au mérite de cette belle composition. Tout en est vrai, senti, bien entendu, et nous ne craignons pas de dire que ce tableau, destiné au Musée de Versailles, sera l'un des meilleurs de cette collection déjà si riche.

Nous jetterons en passant un coup-d'œil sur le Christ au tombeau de M. Comairas, pour constater les louables efforts d'un esprit qui s'est égaré selon nous dans la recherche du grand et du sévère. A la vue de cette toile si triste et si sombre, de ces figures si durement accusées, on sent que M. Comairas s'est plutôt inspiré de ses souvenirs que de ses propres idées. Au lieu de consulter la nature, il s'est préoccupé de la manière de quelques anciens maîtres, et si, dans cette fausse voie, il n'a pas encore rencontré le *pastiche*, c'est qu'apparemment il y a en lui un germe d'originalité qui ne demande qu'à se developper sous l'influence d'études plus fortes et plus vraies. Mais qu'il y prenne garde ! la pente est douce et facile sur cette route où tant de jeunes talens se sont déjà perdus. Nous verrions avec peine que M. Comairas en augmentât le nombre, et c'est pourquoi nous nous hâtons de l'avertir à temps.

Dans le nombre des artistes qui ont noblement

entrepris d'affranchir l'art du joug académique et qui se sont mis bravement à la tête de l'insurrection, il en est un qu'il faut mettre à part, un surtout qui s'est acquis le droit d'obliger la critique à compter avec lui : je veux parler de M. Eugène Delacroix.

Il est homme de beaucoup d'esprit, parlant bien, écrivant comme il parle, aussi habile à traiter le fond d'une question qu'à lui donner une tournure piquante, et, comme on le pense bien, avec tous ces avantages un peu enclin au paradoxe et ne reculant devant aucune discussion où l'art se trouve intéressé. D'ailleurs, ce n'est point un caprice, une pure fantaisie qui l'a jeté dans la route où nous le voyons : il n'y est entré qu'après de sérieuses réflexions et des études longuement élaborées. Dans ses créations en apparence les plus effervescentes, tout est le résultat d'un calcul, d'un syllogisme : en un mot, c'est un de ces hommes, si rares de notre temps, qui ont encore de la foi dans leurs œuvres et des convictions sincères ; hommes dont la main n'est que le docile instrument d'une volonté puissante, et qui, lorsqu'ils s'égarent, s'égarent d'autant mieux qu'ils sont arrivés à l'erreur par la logique. Tel nous apparaît M. Delacroix ; il n'est donc pas permis de le juger légèrement.

Le premier reproche que j'oserai lui faire, c'est de n'avoir point dans son système de peinture plus de fixité, dans ses doctrines plus de constance. C'est par là surtout qu'il échappe à une analyse rigou-

reuse. Cette faculté de se transformer à son gré, suivant l'idée qui le domine, est-elle une des propriétés de son génie, ou n'est-ce que l'indécision d'un talent qui se cherche encore, et qui flotte entre les mille directions où l'art peut s'engager? En d'autres termes, l'artiste a-t-il pris son parti entre le style vénitien ou le style flamand, entre la sévérité de l'école florentine ou la grâce épurée de l'école romaine? ou bien ne fait-il qu'emprunter tour à tour l'une ou l'autre de ces formes, selon qu'elle s'accorde avec sa pensée? toutes questions difficiles à résoudre et qu'on est cependant entraîné à se poser, lorsque, depuis dix ans, on a suivi avec quelque sympathie les différentes phases du talent de l'artiste.

Nous avons pris un bien grand détour pour arriver au saint Sébastien de M. Delacroix. De l'examen attentif que nous en avons fait ressort pour nous cette vérité, qu'on y chercherait vainement une solution aux questions que nous venons de poser, et que ce n'est pas encore là le dernier mot de l'artiste. En voyant cette peinture on n'accusera pas au moins M. Delacroix de vouloir matérialiser l'art. Personne moins que lui ne mérite ce reproche. L'art n'est à ses yeux qu'un moyen pour arriver à un but beaucoup plus élevé, tout immatériel, tout de poésie; mais quelquefois il néglige un peu trop ce moyen, tout préoccupé qu'il est d'atteindre à la pensée. De là des incorrections, des négligences, des témérités, que les gens d'un goût froid et correct

ont de la peine à lui pardonner. Il faut à M. Delacroix des spectateurs qui veuillent le comprendre, qui épousent sa passion, qui se laissent faire, en quelque sorte, et qui consentent à ne voir dans ses ouvrages que ce qu'il a voulu y mettre, non pas ce qu'ils souhaiteraient d'y trouver.

Par exemple, dans le tableau dont nous nous occupons, il a tout donné à la vérité des expressions : je me garderai bien d'y chercher autre chose. Sous ce point de vue, les deux têtes principales sont parfaites, celle du saint et celle de la femme qui retire les traits des blessures. Cette dernière figure surtout a une expression de tendresse et de pieux amour indéfinissable; il semble que cette main qu'elle porte en avant avec tant d'hésitation sur l'une des flèches dont le saint est percé, va réveiller un sentiment de douleur dans ce corps sans vie; on devine qu'une lueur de craintive espérance a glissé dans cette âme si tendre et si dévouée. Je conçois que lorsque le génie du peintre est sous l'influence d'une inspiration aussi vraie, aussi profonde, il oublie de vérifier si sa figure a bien toutes les proportions, si le modelé en est bien exact. Le moyen après cela de juger par les règles ordinaires et d'une manière absolue un homme aux allures si vives et si dégagées! C'est ce que je n'aurai pas la présomption de faire, car je sens qu'il échappe à toute appréciation systématique. Malheureusement, tant de discrétion n'est pas l'apanage de tout le monde, et le JURY, dans ses dernières proscriptions n'a pas oublié M. Delacroix,

Il a évincé un Hamlet de cet habile artiste, ce jury sans pareil, le plus intelligent, le plus glorieux, le plus rare de tous les jurys!...... Qu'on me pardonne si ce mot revient trop souvent sous ma plume; mais, à moi, c'est mon *Delenda est Carthago*.

V.

Vous qui allez tout simplement au Louvre pour y voir de la peinture, pour vous y comporter en paisible amateur, desireux de n'être point troublé dans ses plaisirs d'honnête homme, dans ses jouissances d'artiste, je vous adjure au nom de toute la vieille mythologie qui présidait jadis aux beaux-arts, au nom d'Apollon et des Muses, de Minerve la prude, et de bien d'autres encore, je vous adjure, dis-je, de n'y point aller un samedi.

C'est pourtant le jour de la bonne compagnie, le jour privilégié, le jour aristocratique comme on dit; mais bon Dieu! quelle foule! Il y a moitié moins de monde le jour de tout le monde. Il faut donc que l'aristocratie ait fait parmi nous de bien grands progrès. En vérité, si cela continue, il n'y aura plus de roture, ou si peu, qu'il sera bientôt plus distingué d'être tout uniment du peuple que d'appartenir à une exception sociale, qui chaque jour se généralise de plus en plus.

Et cependant il y a encore des rêveurs qui crient à l'aristocratie et des fous pour y croire. Que voulez-vous? c'est une monomanie du temps. On s'imaginerait qu'il n'y a pas eu de nuit du 4 août, et que la noblesse et le clergé sont encore là sur nos épaules comme l'ombre de Banco sur les talons d'Hamlet.

Mais qu'est-ce, je vous prie, qu'une aristocratie qui fait foule et dans les rangs de laquelle on court le risque d'être étouffé? Telle est celle qu'on rencontre au Louvre les jours réservés; assemblée très accessible et très peu fière, je vous assure, qui n'a que l'inconvénient d'être un peu bruyante et de tout regarder, excepté ce qu'elle est venue voir; vrai *raout* de la population parisienne, où tous les rangs sont si bien confondus sous le niveau de l'habit noir et de la robe du matin, que ma lingère coudoie une duchesse et mon tailleur un pair de France. Politiquement parlant, je ne trouve pas cela mauvais; Dieu m'en préserve! mais si vous vous êtes engagé dans tout ce tumulte avec une jeune femme sous le bras, résignez-vous à ne vous arrêter que devant les portraits de M. Dubuffe, et à n'entendre que de savantes dissertations sur la couleur d'un ruban ou sur la coupe d'une robe sortis l'un et l'autre de l'atelier de ce Van Dyck des jolies femmes.

Que si vous êtes au contraire assez heureux pour être seul, faites comme moi, courez à l'autre extrémité du Louvre chercher un peu d'air et de solitude sous la voûte où sont exposées les œuvres de nos modernes Phidias. D'ailleurs, pourquoi délaisserions-nous plus long-temps ces pauvres statuaires? Quel droit exclusif les peintres auraient-ils aux premiers regards de la critique? Ne convient-il pas mieux que justice se fasse égale pour tous en temps opportun, au lieu d'arriver tardive pour quelques-uns et lorsqu'il n'est plus temps pour celui qui se

croit mal jugé, d'en appeler au public de l'opinion erronée d'un journal. Outre le mérite d'une plus grande impartialité, nous trouverons dans cette manière de procéder le double avantage de varier la matière de nos articles et de reposer nos yeux du fracas de tant de peintures éblouissantes et tapageuses. Nous n'en serons après que plus dispos pour reprendre la tâche que nous avons commencée.

L'art du statuaire n'a pas, autant que celui du peintre, les moyens de plaire à la multitude. Il est grave et sévère de sa nature; il n'a pour traduire sa pensée que des ressources excessivement limitées; il exige une certaine rigueur de style qui, pour être bien appréciée, demande un goût et des yeux dont l'éducation ait été faite; enfin il manque du charme de la couleur, cet attrait si puissant qui séduit les yeux même d'un enfant! et combien d'hommes en ce point ne sont encore que de grands enfans! Aussi voit-on rarement que ses œuvres soient appelées à ces succès populaires qui semblent chez nous n'appartenir qu'à la peinture. On passe rapidement devant les marbres de l'exposition pour dire qu'on a tout vu; mais on n'y trouve arrêté qu'un petit nombre d'amateurs d'élite, faible troupeau qui console nos statuaires de l'indifférence de la foule.

A nous peuple, chez qui le sentiment de l'art n'est pas assez instinctif pour que nous nous laissions émouvoir au seul aspect de la pureté des lignes ou de la grâce des contours, il nous faut l'art arrivé à l'illusion mesquine du *trompe-l'œil;* ou bien

encore, pour les intelligences plus cultivées, l'art rhéteur et bel esprit, déclamant de la grosse morale ou dansant sur la pointe d'une épigramme. Or, le moyen, je vous prie, de faire tant de belles choses avec du marbre ou de l'argile? Ne comprenez-vous pas qu'ici tout s'y refuse, et la matière et les moyens et l'essence même de l'art? Il ne faut donc plus s'étonner si, malgré le positif de ses résultats, la sculpture n'est encore pour beaucoup de gens qu'une abstraction vide de sens à laquelle ils ne comprennent rien. Vous leur montrez la Vénus de Milo, et ils vous demandent ce que c'est? Vous leur répondez que c'est une belle femme : ce n'est pas assez pour eux; ils veulent savoir ce qu'elle fait, ce qu'elle pense; ils cherchent une idée là-dessous, une action qui les intéresse, un trait qui les réveille, et quand vous les avez bien convaincus qu'il n'y a qu'une belle femme, ils demeurent tout étonnés, tout ébahis, que la main d'un grand artiste ait pu condescendre à ne tirer qu'une belle femme d'un si beau bloc de marbre! Il y avait là de quoi faire toute une histoire.

Je ne prétends point conclure de ce qui précède que la sculpture doive invariablement se borner à la reproduction matérielle des plus beaux types de la nature, et ne jamais rien tenter au-delà pour animer son œuvre et lui donner l'intérêt d'une action ou d'une pensée rendue; mais je dis que dans ce champ de l'invention, si large pour le poëte, si resserré pour elle, il est des bornes qu'elle ne doit ja-

mais franchir sous peine de trahir son impuissance et de paraître souvent ridicule. A ce propos, qu'il me soit permis de citer le mot d'un grand peintre dont le nom pourrait faire autorité dans une pareille question. Il disait qu'il ne fallait au statuaire qu'*une figure nue et en repos*. Sans doute le précepte est trop étroit; je ne voudrais pas qu'on le prît à la lettre; mais au fond il y a du vrai.

De ce goût plus littéraire qu'artistique du public français pour tout ce qui parle à l'esprit préférablement aux yeux, il résulte que certains sculpteurs, dans la vue de lui plaire, prêtent à leurs figures des intentions si vagues, si fugitives, que l'art demeure impuissant à les exprimer. Tels sont plusieurs ouvrages de MM. Bougron, Dumont, Laurent, Alix et Jaley.

M. Bougron a fait le Suicide. Qu'est-ce que le suicide, surtout considéré du point de vue chrétien ? Ce n'est qu'une idée toute métaphysique, une véritable abstraction. Voilà donc l'artiste obligé pour se faire comprendre de recourir à des lieux-communs d'allégorie, à de froids accessoires. Ce n'est plus une statue que nous avons sous les yeux ; c'est de la rhétorique en marbre, une vaine amplification de collège : rien de plus.

Dans une figure en bronze, modèle de la statue colossale qui doit surmonter la colonne de Juillet, M. Dumont a voulu représenter le Génie de la liberté ? Autre exemple de l'impossibilité de rendre par la sculpture un certain ordre d'idées. Qu'est-ce

qui me dit que c'est là le génie de la liberté? Serait-ce par hasard cette flamme d'opéra dont vous avez couronné son front? Mais elle convient tout aussi bien au génie de la danse, au génie du commerce, au génie de l'histoire, à tous les génies imaginables, passés, présens et futurs. Il ne suffit pas au statuaire d'inscrire une idée sur la base de sa statue pour que la statue et l'idée ne fassent plus qu'un; car alors il ne s'agirait plus que de prendre un caillou et de nous dire : Ceci est la Sagesse, ou bien la Morale, *ad libitum*.

Sous les traits d'une jeune femme qui s'élance vers le ciel, M. Laurent a essayé de caractériser la Vérité *triomphante*. Otez-lui le miroir de toilette qu'elle tient à la main, et dites-moi ce qui en est?

M. Alix nous a donné un Marcus Brutus *consultant l'histoire de Polybe*. De grâce, faites-y bien attention; ce n'est point l'histoire d'Hérodote, ni celle de Thucydide; c'est l'histoire de Polybe. Mais si le conte de *Peau d'âne* eût été fait par quelque bel esprit contemporain des Brutus et des Caton, comment M. Alix s'y serait-il pris pour nous faire comprendre que Marcus Brutus, dans un moment de doux loisir, lisait le conte de *Peau d'âne?*

Enfin, M. Jaley a fait une statue en plâtre d'un Paria, gymnosophiste indien *méditant sur l'injustice de la réprobation attachée à sa secte*. C'est, comme on voit, de plus fort en plus fort. Tout-à-l'heure nous n'étions que dans le vague d'une allégorie obscure ou d'une action indéterminée : main-

tenant, nous sommes arrivés à la pensée philosophique toute pure, à la pensée philosophique formulée en plâtre. Autant vaudrait mettre le Contrat social ou l'Esprit des lois en symphonie. Je ne crois pas qu'il soit possible de se tromper plus complètement sur la portée d'un art. Si par hypothèse, M. Jaley avait à faire deux statues de Platon, saurait-il donc leur donner à chacune une expression si précise, que l'on distinguerait facilement le Platon qui méditerait sur les discours de Gorgias, d'avec celui qui méditerait sur les paroles de Socrate? Je lui propose ce petit problème à résoudre.

Heureusement M. Jaley, dans sa statue en marbre de Bailly, a de quoi se dédommager amplement de la sévérité de nos opinions. Cette belle figure est noblement pensée; l'aspect en est simple et grand, le caractère historique bien conservé. Bailly est représenté marchant à l'échafaud. C'est bien là l'homme de cœur, à l'âme stoïque, qui dut répondre au furieux qui lui reprochait de trembler : « Mon ami, c'est de froid. » Une exécution ferme et soignée ajoute encore au mérite de cette production remarquable.

Une autre statue en marbre du même auteur, représentant Mirabeau à la tribune, est aussi un ouvrage digne d'éloges, quoique moins complet peut-être que le précédent. Néanmoins, c'est encore une œuvre de talent, et nous trouvons d'autant plus de plaisir à le dire, que nous avons à faire oublier à l'artiste une critique un peu rude.

Les honneurs de l'exposition de sculpture nous

semblent appartenir cette année, sans aucune contestation, à M. Pradier. Son groupe de Vénus et l'Amour est un chef-d'œuvre de vérité noble et de grâce naturelle. Voilà de l'élégance sans afféterie, de la pureté sans sécheresse : ce n'est pas l'antique copié, mais c'est la nature imitée avec le grand goût et le sentiment de l'antiquité. Le marbre respire : on croirait que le prodige de la statue de Pygmalion va s'accomplir une seconde fois, et l'on s'étonne de ne pas voir encore circuler le sang, sous ce marbre si pur et si transparent. Les mains, le bras droit et tout le dos de la femme sont surtout merveilleux d'exécution. Il n'est pas possible de pousser plus loin la science et la délicatesse du modelé, l'amour et l'intelligence de l'art. Il ne manque à ce bel ouvrage qu'un rayon du soleil de la Grèce et un public athénien du temps de Périclès. Quant à moi, je me sens presque païen devant cette gracieuse personnification d'une idée toute païenne, et pour ne pas me croire un peu Grec avec M. Pradier, j'ai besoin de me ressouvenir qu'il est membre de l'Institut, et moi fils d'un bon bourgeois de Paris.

Après le maître, l'élève ; je veux parler de M. Mercier, qui se ressent non-seulement de cette bonne école, mais encore de celle de M. Ingres dont il s'honore d'être sorti.

M. Mercier s'est déjà fait connaître avantageusement l'année dernière par un charmant buste de S. A. R. le duc de Montpensier, qui fut justement apprécié des connaisseurs, tant à cause de sa parfaite

ressemblance que de son exécution fine et vraie tout à-la-fois. Mais ce n'était encore là que les prémices d'un jeune talent qui devait plus tard nous donner toute sa mesure. Aujourd'hui, M. Mercier se présente avec des titres plus sérieux à l'attention du public, et nous pouvons prédire que le public n'aura pas à s'en plaindre.

Nous signalerons d'abord un groupe en plâtre d'Eudore et de Cymodocée, sujet emprunté aux Martyrs de M. de Châteaubriand : « Eudore place « Cymodocée derrière lui... Les chaînes du tigre « tombent, et l'animal furieux s'élance en rugissant « dans l'arène... Cymodocée, saisie d'effroi, s'écrie : « Ah! sauvez-moi! Et elle se jette dans les bras d'Eu- « dore qui la serre contre sa poitrine; il aurait « voulu la cacher dans son cœur? »

Après ce que nous avons vu des vains efforts de certains statuaires pour élever leurs œuvres jusqu'au spiritualisme le plus insaisissable, commençons par louer M. Mercier du goût et de la sagesse qui l'ont dirigé dans le choix de son sujet. Il n'y avait rien là que la sculpture ne pût rendre, et nous ne craignons pas d'avancer que l'artiste n'est pas resté en arrière de sa tâche. Ce groupe dit bien tout ce qu'il doit dire; rien de plus, rien de moins. Point d'exagération; point de fracas; mais de la chaleur vraie, des expressions senties, des mouvemens justes, des parties bien étudiées, et par dessus tout une grande et belle exécution, exempte de manière et large dans ses procédés.

On ne s'arrête pas avec moins de plaisir devant l'étude en marbre de M. Mercier, représentant une femme endormie. C'est de la grâce; mais sans recherche, sans coquetterie; de la grâce telle que la nature la donne. On sent que l'artiste a eu la modestie de se contenter de son modèle, sans prétendre lui prêter plus de beauté qu'il n'en avait; il n'a point cherché l'idéal, mais la vie, et je crois qu'il l'a rencontrée. Cette figure n'est pas seulement un morceau de marbre taillé avec plus ou moins d'habileté; c'est vraiment une femme jeune et fraîche, aux contours onduleux, à l'attitude simple et reposée, et dont on se plaît à respecter le sommeil.

Enfin, nous mentionnerons encore un buste en marbre du même artiste : celui d'Adrien Mercier. Cette tête de vieillard du plus beau caractère, nous paraît en ce genre un des meilleurs ouvrages de l'exposition; elle est traitée avec une simplicité de style, une fermeté de ciseau qui nous prouve que s'il reste encore des progrès à faire à M. Mercier, ce ne sont plus que des progrès de maître; car désormais l'écolier est hors de page et s'est placé tout d'abord au rang de nos statuaires les plus distingués.

Le public avide d'émotions; vous savez, ce public dont je vous ai parlé tout-à-l'heure, ce grand enfant qui aime les longues histoires et les drames bien sombres, même en sculpture, qui passe la moitié de sa vie dans le prétoire à se repaître de l'agonie d'un grand criminel, ou bien sur le Pont-Neuf à regarder les chiens qui se noient; ce public, dis-je,

s'arrête avec plaisir devant le groupe de M. Maindron, représentant une Famille proscrite livrée aux bêtes. Ce groupe se compose de quatre figures : un père, une mère, un jeune enfant et un maître lion. La mère est renversée : déjà atteinte par la griffe du lion, elle jette un cri de douleur et d'effroi, en même temps qu'elle couvre de son corps son jeune enfant : ce mouvement est beau. Quant au père, nouvel Hercule, il saisit l'animal par les mâchoires, lui déchire la gueule et le terrasse.

Je ne chicanerai pas M. Maindron sur son sujet; tout cela était bien du ressort de la sculpture, et il y avait matière à faire un bel ouvrage; mais il fallait du travail, beaucoup de travail même, et la patience a manqué à l'artiste. Je dis la patience et non le talent; car il y en a incontestablement dans ce groupe tout incomplet qu'il soit; la figure de la femme et la tête du lion me sont une preuve de ce que M. Maindron pourrait faire, si sa pensée moins impétueuse lui laissait le temps de songer à la correction des formes. Mais dans son ouvrage tel qu'il est, je ne puis voir qu'une esquisse, chaleureuse à la vérité, pleine de mouvement et de bonnes intentions; mais enfin une esquisse, avec toutes les qualités et les défauts inhérens à ce genre de productions improvisées. Si c'est là tout ce que M. Maindron a voulu faire, je n'ai plus rien à dire : seulement il aurait dû nous en prévenir et se réduire à des proportions plus modestes.

Quoi qu'il en soit de l'œuvre de M. Maindron, on

ne peut s'empêcher d'y reconnaître une chaleur juvénile, une exubérance de force, que l'âge et l'étude mûriront. Son groupe est une erreur sans doute; mais c'est une erreur pleine de vie et d'avenir.

Je n'en dirai pas autant de l'Hercule enlevant Alceste, par M. Jacquot. Là, tout est froid. Prenez vos manteaux, je vous prie, si vous ne voulez pas vous enrhumer, car je vais vous faire passer sans transition de la zone torride à la zone glaciale. On pourrait croire que ces deux groupes ont été placés là tout exprès pour se neutraliser l'un par l'autre. M. Jacquot est un artiste orthodoxe, nourri des dogmes de notre sainte mère l'église académique, et qui ne fait de la sculpture que conformément à l'ordonnance. Cela est excellent dans un concours de grand prix, lorsqu'on veut aller passer cinq ans à Rome aux frais de l'état; mais hors de cette circonstance solennelle, je conseille à l'artiste de viser à plus d'indépendance et d'originalité.

Je n'ose lui dire tout ce que je pense de son Alceste et de son Hercule, de peur de me faire excommunier; je ne suis déjà pas trop bien dans les papiers de l'Académie; cependant je prendrai la liberté de lui faire observer, non pas à l'Académie, je n'aurai jamais cette témérité, mais à M. Jacquot, que son Hercule et son Alceste sont un peu bien connus. De mon temps, car je ne suis plus jeune, MM. Dupaty, Cartellier, Cortot n'en faisaient pas d'autres, et déjà ce n'était plus du neuf: jugez de ce que c'est aujourd'hui. Or, je crois à M. Jacquot

assez d'esprit pour comprendre la valeur de ma remarque, et assez de talent pour se frayer une route plus nouvelle quand il le voudra : souhaitons qu'il le veuille et jusque-là résignons-nous.

Nous voici devant une œuvre sans aucune prétention, mais touchante par sa simplicité même et par le sentiment dont l'artiste a su l'animer ; c'est la statue en marbre d'une jeune fille, prise sur nature morte, par M. Lescorné. Il y avait une difficulté à vaincre que tout le monde peut apprécier ; celle de chercher dans la mort un souvenir de la vie, de refaire une ressemblance détruite par une longue agonie : M. Lescorné l'a surmontée avec beaucoup d'intelligence. Sa statue est un des bons ouvrages de l'exposition, et annonce un talent que nous allons voir se déployer d'une manière encore plus décisive dans un buste de Philippe V, roi d'Espagne, commandé pour la maison du roi. On ne pouvait mieux conserver au marbre le caractère des belles peintures de Rigaud et de Largillière ; ce sont les mêmes chairs, les mêmes draperies, et, pour ainsi dire, la même touche, reproduites avec autant de fidélité que de succès. Ces deux productions font beaucoup d'honneur au ciseau de l'artiste et nous font pressentir tout ce qu'il pourra faire, lorsque, au lieu d'une peinture ou d'un corps inanimé, il aura sous les yeux de la nature bien vivante.

M. Bion a fait pour l'église de Brou un modèle de chaire à prêcher dans le style du xve siècle. Aujourd'hui que le moyen-âge est devenu si popu-

laire, cette riche composition ne pouvait manquer d'avoir un grand succès, et elle le méritait, même indépendamment de la mode.

Deux anges supportent de chaque côté le couronnement de la chaire, que surmonte une figure du Christ laissant tomber sur le monde sa parole divine. Cette disposition est grande et simple, et présente à l'œil des lignes fort heureuses. Les deux anges sont traités avec beaucoup de goût et d'élégance; M. Bion a su leur conserver la physionomie de l'époque à laquelle il veut rattacher son monument, sans néanmoins répudier les progrès que l'art a faits depuis. La figure du Christ est surtout remarquable par la dignité de l'attitude, par l'expression douce et calme de la tête, par la vérité du mouvement: légèrement inclinée en avant, elle prêche, et si bien, que j'aurais peine à voir s'établir au-dessous quelque autre prédicateur : ici, l'art muet me semble plus éloquent que la parole.

Je ne m'appesantirai pas sur les nombreux détails et les jolies figurines dont cette chaire est ornée; qu'il me suffise de dire que l'artiste avait à lutter contre la fantaisie si variée, si originale de ses confrères du moyen-âge, et que, dans cette lutte, il ne s'est pas laissé vaincre. Mais dans cette composition, d'ailleurs si complète, j'ai cru remarquer un défaut, qui est surtout sensible sur le profil de la chaire; c'est que le couronnement, ou ce qu'on appelle *l'abat-voix*, ne la couvre pas assez, et qu'il en résulte entre les deux parties capitales du monument un désaccord

de proportions dont l'œil est blessé. Je crois encore qu'à la correction facile de cette légère imperfection, on gagnerait de rejeter un peu plus en arrière la figure du Christ, et par là de masquer davantage le *porte à faux* de cette figure, qui doit paraître bien pesante aux bras qui la soutiennent. Maintenant, c'est à M. Bion qu'il appartient de juger de l'importance de mon observation; je la lui soumets en toute humilité; s'il se décide contre moi, c'est qu'apparemment j'ai tort.

Je ne parlerai de M. Duseigneur que pour noter en passant un grand amendement dans la manière de l'artiste. Mes lecteurs se souviennent-ils d'avoir vu à l'exposition de 1834 un archange colossal et un grand diable de satan qui se faisaient réciproquement la grimace? Eh bien! c'était de M. Duseigneur. Qui soupçonnerait que le Dagobert a la même origine? A la bonne heure; à tout péché miséricorde: M. Duseigneur avait la réputation d'être un talent révolutionnaire; voici qui le justifie pleinement et qui doit le réconcilier avec les *purs* de l'école classique. Il ne faut plus qu'entonner le chœur:

Dignus est intrare
In nostro docto corpore.

Voulez-vous voir ce qu'il y a de plus complet, selon nous, comme idée rendue dans les deux expositions de peinture et de sculpture? Arrêtez-vous devant le groupe de M. Huguenin, représentant le vieux roi Charles VI, se réchauffant, se consolant

sur le sein de la jeune Odette de Champdivers. N'est-ce pas bien là ce malheureux vieillard qu'on délaissait dans son palais désert, sans feu l'hiver, sans pain quelquefois, sans amis toujours? Le pauvre roi est assis; tout près de lui, sur le bras de son fauteuil, est négligemment posée la jeune Odette, la simple fille d'un bourgeois, la tutrice de cette royauté en démence. Elle appuie contre son sein la tête royale qu'elle presse de ses deux mains ; elle la caresse d'un regard, où il entre encore plus de compassion que de tendresse, et elle dit : « Charles est-il bien? — Oui, Charles est bien!... » répond le vieux roi, et il sourit; mais de quel sourire, mon Dieu ! et ses genoux se rapprochent, et ses bras se serrent contre son corps amaigri, et ses mains se croisent sur sa poitrine avec toute l'expression d'une joie enfantine, la seule que désormais cette intelligence déchue puisse comprendre et ressentir. Si l'art est dans la vérité, voilà de l'art; si la poésie, voilà de la poésie; si le drame, voilà du drame. Je ne sache pas que depuis que notre littérature moderne s'est mise à fouiller les chroniques, elle ait jamais tracé une scène plus vive et plus pénétrante. L'intérêt que cette composition inspire est tel, que l'esprit conserve à peine assez de liberté pour s'occuper de l'exécution matérielle; cependant elle ne mérite pas moins d'éloges que le reste, et nous ne pouvons souhaiter d'autre gloire à M. Huguenin que de ne pas déchoir du rang où ce bel ouvrage l'a placé.

VI.

Dans les arts comme dans la politique, comme dans la science sociale, comme dans la littérature, il y a de certaines époques de transformation où le passé se trouve aux prises avec l'avenir. Ce sont là des crises salutaires où la société se rajeunit, où la poésie se retrempe, où l'art se ranime. Mais avant d'arriver à ce résultat, il faut s'attendre à bien des combats, à bien des erreurs, à toutes les injustices de l'esprit de parti, à toutes les folles exagérations de l'esprit d'innovation. Chacun, selon la nature de son tempérament ou la trempe de son esprit, se mêle au débat : celui-là fidèle aux traditions d'un passé qui n'est pas sans gloire, cet autre emporté vers un avenir tout resplendissant d'espérance. On commence d'abord par discuter assez raisonnablement; c'est ce que j'appellerai la période philosophique de la question : puis la dispute s'échauffe, la lutte s'enflamme, les hommes d'action s'y jettent : c'est la période révolutionnaire, période où les hommes politiques se tuent, où, Dieu merci! les artistes et les littérateurs se contentent de s'injurier.

Alors, de bataille en bataille et d'argumens en argumens, chaque parti, surexcité par la vivacité de l'opposition qu'il rencontre, pousse son système jusque dans ses dernières conséquences; en politique,

5.

le droit divin d'un côté, la démagogie de l'autre; en peinture, le fleuve Scamandre de M. Laucrenon en face du Sardanaple de M. Delacroix. Mais comme il n'y a rien de plus faux ni de plus absurde que la logique rigoureuse qui ne fait aucune acception des faits ni du sens commun, voilà que les hommes de raison, épouvantés du but où on les mène, commencent à déserter leur drapeau; chacun s'isole, se réfugie dans son for intérieur, se fait une opinion, un système à sa mode, et dans l'absence de toute règle pour réunir dans une seule et même foi tous ces élémens divers, il se forme autant de manières de voir qu'il y a de nuances dans l'esprit humain: c'est la période anarchique.

Enfin les haines se calment, les esprits s'éclairent, les dissentimens s'effacent. On était aux deux pôles de la question; on se rapproche. Ceux-ci font quelques pas en avant, ceux-là en arrière; on est tout près de s'entendre : il ne faut plus qu'un homme de génie pour résumer le débat et formuler le symbole de la foi nouvelle : c'est la période de consolidation.

Nous en sommes à cette période dans les arts; moins l'homme de génie cependant, qui tarde bien à venir.

Parcourez en effet l'exposition; vous n'y trouverez presque plus de traces de la grande guerre civile, qui, naguère encore, partageait les artistes en deux camps. Sans les misérables personnalités du jury, réminiscence ridicule de ces temps d'orages, sans ces aberrations de quelques vieux ligueurs incor-

rigibles, on ne se croirait jamais au sortir d'une si vive querelle. Classiques et romantiques, tous, ont fait des concessions, tous témoignent d'une tendance incontestable vers ce juste-milieu qui, quoi qu'on en dise, est en toute chose la véritable mesure du bon goût et de la raison. Mais il est facile de s'apercevoir que sur ce terrain nouveau, personne n'est encore bien établi, on n'avance qu'avec timidité, les uns craignant d'y compromettre leur indépendance, les autres leur science acquise; on tâte, on hésite, on se sent mal à l'aise; je dirai même qu'on a quelque peu de cet air gauche d'un homme trop brusquement dépaysé. De là, cette médiocrité raisonnable, ces tâtonnemens, cette indécision, qui sont l'un des caractères de l'exposition actuelle, et que pour ma part je regarde comme un progrès.

Je sais bien qu'il y a dans ce retour vers l'ordre et la modération moins d'attrait et de vie qu'il n'y en avait dans la lutte. C'est ainsi du moins que la masse du public paraît en juger. Le public aime assez le scandale, et cette année, le scandale lui a manqué. Je sais encore que le progrès que je signalais tout-à-l'heure ne ferait que trahir une nouvelle infirmité de l'art, s'il devait s'arrêter au point où il est; mieux vaudraient cent fois les écarts de l'orgie qu'un régime aussi débilitant; mais pourquoi désespérer de l'avenir? Laissons à nos artistes le temps de se reconnaître sur la nouvelle terre qu'ils ont abordée, et attendons pour les mieux juger qu'ils aient

au moins déployé leurs tentes et planté leur drapeau. Jusque-là, je dis que le devoir de toute critique intelligente est de les encourager, de les soutenir dans l'œuvre de régénération qu'ils ont si généreusement entreprise.

Mais de ce jugement sur l'ensemble de l'exposition si nous passons au détail, j'avoue que le devoir dont je viens de parler est plus difficile à remplir que je ne me l'étais imaginé d'abord. Sans doute, on s'intéresse à tous ces talens nouvellement convertis, on est touché de leur acte de contrition; mais il est impossible de n'être pas frappé de certaines imperfections qui, dans tout état de cause, seraient toujours des imperfections.

La critique, pour être indulgente, ne doit pas être aveugle : libérale et généreuse dans les vues d'ensemble, elle n'en doit pas moins révéler à chacun ses fautes et ses erreurs, sous peine de passer pour complice du mal qu'elle aurait autorisé par sa faiblesse, ou même par son silence. N'est-elle pas auprès du talent qui s'égare, comme le médecin auprès du malade? Il est vrai qu'on pourra m'objecter que souvent le médecin tue le malade, et la critique le talent; heureusement ma réplique est prête, et je répondrai que si le talent et le malade sont d'une bonne constitution, ils sauront bien tous deux résister à la critique et au médecin. Mais si vous soumettez à l'expérimentation du médecin un corps débile, épuisé; et à l'action de la critique un talent poussif et cacochyme, se traînant péniblement dans

l'ornière de la routine, ou s'épuisant en vains efforts pour en sortir; j'avoue que je ne réponds pas de ceux-là; il pourra bien arriver que l'un et l'autre succombent à l'épreuve. Mais qu'est-ce que cela prouve contre la médecine habile et la critique judicieuse? Rien; sinon qu'il n'est pas en leur pouvoir de refaire de la vie là où manque l'étoffe dont elle est faite. Je n'en continuerai donc pas moins d'être fidèle à mes habitudes de franc-parler, heureux d'avoir encore beaucoup d'éloges à mêler aux sévérités qui me seront suggérées par mon respect de la dignité de l'art, et par mon dévoûment sincère à l'intérêt bien entendu des artistes. Du reste, me disant comme l'homme des vieux temps : *Fais ce que tu dois, advienne que pourra.*

M. Louis Boulanger sera le premier qui nous occupera : A tous seigneurs tous honneurs. Ce n'est pas un de ces talens avortés ou maladifs avec lesquels nous ayons à craindre de nous montrer trop sévère; il est de force et de taille à supporter la vérité, et nous l'estimons assez pour la lui laisser voir tout entière. Nous dirons donc à M. Boulanger que sa grande page du Triomphe de Pétrarque nous semblerait une peinture parfaite, si l'on devait en faire un carton pour une tapisserie de haute lice, ou une toile d'avant-scène pour l'Opéra: ce n'est pas assez pour un tableau. L'œil est d'abord saisi, intéressé par cette vaste composition; mais lorsqu'il cherche à s'y prendre, lorsqu'il en sonde les nombreux détails, il n'y trouve plus qu'une ébauche assez avancée

pour donner l'idée d'un tableau sans doute, mais non pour le faire voir ce qu'il devrait être. Tout est commencé, rien n'est fini. Est-ce le temps ou la volonté qui a manqué à l'artiste? Si c'est le temps, il ne faut que le gronder amicalement de n'avoir pas su attendre que le fruit fût mûr pour le cueillir; si c'est la volonté, nous aurions des reproches plus graves à lui faire. Il ressortirait alors de son œuvre que dans l'observation de la nature il faut s'attacher à l'effet des masses, sans tenir compte des vérités de détail : c'est ce que nous déclarons aussi faux en théorie qu'en pratique, et à l'appui de notre opinion nous citerons les vieux maîtres : c'est une autorité que M. Boulanger ne déclinera pas, car son respect pour eux va presque jusqu'à l'imitation. Certainement le Titien, Paul Véronèse, et j'ai mes raisons pour nommer ceux-là plutôt que d'autres; le Titien et Paul Véronèse, dis-je, s'entendaient à donner à leurs ouvrages un grand caractère d'exécution et de simplicité, sans descendre à ces négligences de pinceau et de dessin que M. Boulanger a cru pouvoir se permettre. Leurs groupes se détachent les uns des autres; leurs figures respirent, vivent et se meuvent. Celles du tableau que nous examinons, au contraire, sont invariablement collées sur la toile; pas une assez hardie pour oser s'en détacher: partout un manque d'air et de profondeur qui brise le regard, partout une absence d'expression qui vous glace; on dirait que tous ces personnages rêvent creux, s'ils avaient assez de vie pour rêver creux.

Et pourtant il y avait là motif à faire un noble ouvrage : cette belle scène en plein soleil, cet appareil du triomphe, tout ce peuple du moyen âge en émoi autour d'un poëte, ce vieux Capitole dans le lointain, tout cela était admirablement choisi pour faire valoir le talent du peintre. Ce n'est donc point le sujet qui a fait défaut à l'artiste, mais l'artiste qui a manqué au sujet. Louons au moins sans restriction M. Louis Boulanger de l'intelligence de son choix et de sa bonne intention. Nous regrettons sincèrement de n'avoir pas une meilleure part à lui faire; mais il est homme à réparer facilement un échec, et nous l'attendons au Salon de 1837.

Parmi les nombreuses peintures de l'exposition, le public a tout d'abord distingué celle de M. Gosse, représentant le duc de Penthièvre, faisant transférer de Rambouillet à Dreux les cercueils des princes de sa famille. Nous avons même à nous reprocher de n'en avoir pas parlé plus tôt: elle méritait de passer des premières.

Le peintre a choisi le moment où le prince, en longs habits de deuil, présente à l'église de Dreux les corps de ses parens. Cette figure du prince est pleine d'une dignité noble, d'une gravité triste qui convient parfaitement au pieux devoir qu'elle accomplit. Toutes les autres têtes sont également bien peintes, surtout celles des deux jeunes enfans de chœur qui occupent le premier plan. Voilà un talent simple et vrai, voilà de la bonne et estimable peinture : point d'exagération dans la couleur, point de

charlatanisme d'effet, point de parti pris de faire valoir une partie plutôt qu'une autre; mais des expressions justes, une belle lumière, une composition sage, une exécution large et soignée, telles sont les qualités remarquables par lesquelles le tableau de M. Gosse se recommande à l'attention des amateurs.

Un jeune talent qui mérite d'être vivement encouragé est celui de M. Canon. Nous avons vu de cet artiste un vieux mendiant, étude d'une grande vigueur d'effet et d'une chaude couleur. Un Saint Jean du même auteur est aussi un tableau d'une belle et franche manière, d'un bon dessin, et auquel il ne manque, pour être mieux apprécié, que de descendre des hautes régions du grand salon, où l'œil ne peut l'atteindre qu'à grand renfort de lorgnettes. Pour un saint, la place est bien choisie; il est là presque chez lui; mais le peintre, j'en suis sûr, se contenterait d'un rang plus modeste.

Nous signalerons en passant un beau portrait de femme par M. Court, portrait dont on ne saurait trop louer la touche fine et moelleuse, la brillante carnation, le ton chaud et lumineux. Par Saint Luc, le patron des peintres, M. Court! voilà un digne écho de votre palette d'autrefois: je vous reconnais; c'est le même soleil, la même couleur riche et généreuse, la même facilité, la même grâce d'exécution. Vous voyez que je m'empresse de saisir la première occasion de vous rendre justice. Ne m'en veuillez donc pas de mes récentes épigrammes, et

pardonnons-nous réciproquement, vous, ma critique un peu frondeuse, moi, votre peinture d'apparat.

Puisque nous parlons de portraits, connaissez-vous M. Champmartin? Avez-vous vu les portraits de M. Champmartin? C'est le Lawrence français, c'est le peintre par excellence de l'aristocratie; son talent ne fraie qu'avec des duchesses ou des marquises; si parfois il déroge jusqu'à la finance, c'est pure condescendance de sa part, je vous jure. A toutes ces raisons d'y regarder à deux fois avant de parler de M. Champmartin, ajoutez qu'il est au mieux avec MM. les membres de la section de peinture de l'Institut. On chuchotait bien que le jury lui avait aussi fait quelques espiègleries; mais ce célèbre artiste, comme il a pris soin de nous le déclarer lui-même, s'étant tenu pour très satisfait, nous n'avons rien à y voir : ce n'est pas à nous à nous montrer plus difficile que lui.

Maintenant, nous voilà bien embarrassé pour concilier avec l'intérêt de la vérité les égards qu'on doit à un talent si haut placé. Nous voudrions bien pouvoir dire à M. Champmartin que sa peinture est excellente, admirable, digne en tout de sa renommée; que sa manière de voir et de faire est enfin la meilleure : mais il y a un petit inconvénient; c'est que si la manière de M. Champmartin était en effet la bonne, celle de Titien et de Van Dyck n'aurait pas le sens commun : cela est évident; car il est impossible de suivre des voies plus opposées. O

quelque sympathie qu'on se sente pour un contemporain, quelque peu de prétention qu'on puisse avoir à la réputation de connaisseur, voilà de ces nouveautés qu'on n'ose pas soutenir même sous couleur de paradoxe.

Pour accepter la peinture de M. Champmartin, il faudrait d'abord commencer par tomber d'accord de certains points qui ne sont pas sans importance, comme par exemple de ceux-ci : qu'il n'y a pas de sang sous la peau, ni d'os sous la chair; qu'entre la tête d'une belle femme et celle d'une poupée de cire, il n'y a pas autant de différence qu'on a pu le croire jusqu'à présent; que de toutes les écoles de peinture, l'école chinoise est, sans contredit, la première, et que les jolis Chinois et Chinoises de nos paravens sont tous de petits chefs-d'œuvre; qu'il n'y a par conséquent sous le ciel que de la lumière sans reflets, de l'ombre sans demi-teintes, de la couleur sans transparence, etc., etc. En un mot, il faudrait dmettre une nature exceptionnelle à l'usage particulier de l'artiste; une de ces natures-monstres, comme il n'y en a pas, comme il n'y en a jamais eu, comme M. Geoffroy Saint-Hilaire n'aura jamais le bonheur d'en trouver. Une fois ces préliminaires arrêtés à la satisfaction de M. Champmartin, nous n'aurions plus aucune répugnance à proclamer l'excellence de sa peinture, ni à rendre pleine justice à la supériorité de son pinceau.

Voilà certainement une censure bien sévère, trop sévère peut-être; mais nous n'avons pu nous défen-

dre de cette sorte d'amertume qu'on éprouve à voir un beau talent se perdre à plaisir dans la manière et la convention ; au moins n'aurons-nous pas à nous reprocher d'y avoir contribué par des éloges imprudens. M. Champmartin est trop versé dans les secrets de son art, trop véritablement habile, pour n'avoir pas la conscience de sa force et du mérite relatif de ses œuvres : Eh bien, nous ne voulons entre lui et nous d'autre juge que lui-même, et nous lui demanderons si c'est bien sérieusement qu'il a adopté le système d'exécution dont nous voyons les résultats, et si nous n'avons pas quelque droit de nous plaindre en songeant à ce que l'art pouvait devenir entre ses mains, et en voyant ce qu'il en a fait ?

Jetons, pour nous consoler de cette déception, un coup-d'œil sur les beaux portraits de M. Henri Scheffer, de Mlle Clotilde Gérard, dont les pastels, pleins de vigueur et de ressort, ont eu tant de succès à la dernière exposition ; sur un admirable portrait de femme de M. Amiel, sur un autre du maréchal Grouchy, par M. Dubuffe, ouvrage qui constate une heureuse modification dans la manière de cet artiste ; n'oublions pas même en ce genre, Mlle Ducluzeau, talent simple et modeste qui débute cette année, car là encore il y a de la bonne foi et de la vérité. J'en pourrais citer bien d'autres encore, qui tous ne feraient que me convaincre d'autant plus de la rigueur de ce principe, que hors du giron de la nature il n'y a pas plus de salut pour l'artiste, qu'il n'y en a pour le catholique hors du gi-

ron de l'Église. Prions donc pour les hérétiques et particulièrement pour notre cher frère M. Champmartin!

M. Flandrin est encore un élève de M. Ingres : il est peut-être trop facile de s'en apercevoir. Voyez-vous cependant comme elle est féconde, cette grande et savante école! Nous ne reprocherons à M. Flandrin que de suivre de trop près les traces de son illustre maître : il emboîte trop bien le pas, si j'ose m'exprimer ainsi; c'est-à-dire que son mode de peinture rappelle trop celui de M. Ingres. Nous voudrions à M. Flandrin une manière de sentir et de rendre plus personnelle, un souvenir moins récent et moins fidèle de sa première éducation d'artiste. Excepté cette légère imperfection qui même, pour beaucoup de personnes, pourra fort bien n'être qu'une qualité de plus, nous n'avons que des éloges à donner à son beau tableau du Dante, conduit par Virgile dans les détours du Purgatoire, et offrant des consolations aux âmes des envieux. Tout y est d'un goût pur, élevé, d'un caractère simple et grandiose, d'une perfection exquise d'exécution. Le Virgile est superbe de dessin et de modelé. L'intention bienveillante du Dante est rendue par un mouvement de toute la figure aussi juste que bien saisi. On devine que le poète a su trouver le mot qui console, et l'on croit entendre tomber de sa bouche les paroles sympathiques que recueillent avec tant d'avidité toutes ces âmes en peine groupées autour de lui. La couleur a peu d'éclat : mais elle

convient si bien au sujet et au lieu de la scène, qu'elle ajoute un dernier trait de poésie à cette belle composition, l'une des plus remarquables de l'exposition.

Les copies n'ont pas d'accès au Louvre : à ce titre, je trouve qu'on devrait également en exclure les *pastiches*. Qu'est-ce en effet que ces reproductions maniérées et serviles de l'art d'un autre temps? Ces réflexions me sont inspirées par un petit tableau de M. Hauser représentant un Christ au sépulcre de Lazare. C'est une vignette du xive siècle, moins la délicatesse de l'exécution, les arabesques et les rehauts d'or. J'aime mieux une bonne copie bien franche et bien naïve, sans aucune prétention à une originalité de contrebande. Je connais dans ce genre d'imitation des petits chefs-d'œuvre, qui font partie d'un immense ouvrage entrepris sur les différens systèmes calligraphiques de tous les peuples, depuis l'origine de l'écriture, ouvrage d'un grand intérêt, qu'on devra aux recherches patientes et aux talens variés de M. Sylvestre, l'un de nos plus habiles calligraphes, si ce n'est même le plus habile. On pense bien que dans ses travaux d'artiste, il n'a pas négligé les beaux âges de l'écriture gothique : aussi sa collection, déjà fort avancée, en offre-t-elle de magnifiques échantillons, puisés aux sources les plus rares et les plus authentiques. Il était impossible de reproduire avec plus de talent et de fidélité le caprice élégant, le style et l'éclat des artistes écrivains du moyen âge. Il semble qu'on ait sous les

yeux les pages mêmes des manuscrits originaux. Tant de dévoûment à l'accomplissement d'une tâche difficile, tant de zèle et de soins pour y parvenir ne peuvent que recommander d'avance les travaux de l'artiste à la faveur publique et à l'intérêt des savans.

Nous aurions à nous reprocher de finir cet article sans nous être occupé de M. Decaisne. Dans l'ordre du talent c'est un des premiers noms qui devaient se placer sous notre plume. Cette apparente négligence, en compromettant notre réputation de critique, nous ferait plus de tort qu'à lui-même.

Outre un beau portrait bien peint et d'une belle lumière, M. Decaisne a exposé deux autres tableaux: l'Ange gardien et une Descente de croix.

Le premier, composé avec goût et sentiment, est d'un ton chaud, d'une exécution harmonieuse et tendre; il nous rappelle quelques tableaux du Guide. Le second, plus capital, est d'un excellent style, bien ajusté, et remarquable par une qualité de touche que nous n'avions pas encore rencontrée aussi franche dans les ouvrages de l'artiste. L'étude du Christ est peinte avec fermeté et par plans nettement accusés; les têtes sont belles, expressives; mais la couleur du tableau manque un peu d'énergie : une si grande page veut être soutenue par plus de solidité de ton. La nuance indécise et violâtre de la tunique de la Vierge nous paraît surtout d'un choix malheureux. Je comprends bien que le peintre l'a faite ainsi dans le but d'obtenir un effet plus harmonieux; mais l'har-

monie ne doit jamais dégénérer en faiblesse, à plus forte raison en froideur.

Arrêtez-vous donc, en passant, devant un bon portrait en pied de Charles de Gontaut, duc de Biron, par M. Gallait : c'est de la peinture vraiment historique. Il me reste encore à parler du Job de ce même artiste..... Mais de quoi ne me reste-t-il pas à parler! Je commence à m'effrayer de mon entreprise, et je pressens qu'il me sera difficile de ne point me rendre coupable de quelque oubli involontaire. Afin de rendre un peu de calme à ma conscience, qu'il soit bien entendu avec mes lecteurs comme avec les artistes, qu'une omission n'est pas une opinion, et ne saurait tirer à conséquence.

VII.

Il y a des gens qui ont la manie de tout diviser et subdiviser, gens dont la cervelle est à compartimens bien et dûment étiquetés, à-peu-près comme les tiroirs où l'on renferme les drogues dans l'officine d'un apothicaire; espèce de catalogues vivans où la pensée humaine n'est admise qu'à la condition de perdre son unité dans le tamis de l'analyse, pour aller ensuite se loger par morceaux dans les cases symétriques de leur étroite intelligence.

Veut-on un exemple des singularités presque bouffonnes, dans lesquelles les meilleurs esprits peuvent être entraînés par suite de ce penchant pour des classifications souvent fort arbitraires? Permettez-moi cette petite digression, moins excentrique qu'on ne pourrait être tenté de le croire.

Dernièrement, un de nos critiques les plus renommés dans tout ce qui touche aux beaux-arts, s'est tout-à-coup avisé d'une grande découverte: il a trouvé qu'il y avait en France deux espèces de peintres, les *méditatifs* et les *instinctifs*. Les *méditatifs* sont ceux qui pensent, qui réfléchissent, c'est l'espèce la plus commune: Poussin en est le prototype. Les *instinctifs* sont ceux qui peignent à leur caprice, au petit bonheur, comme ça leur vient, de même que les abricotiers produisent des abricots: Gros est à la

tête de ce genre. Les premiers forment la grande famille *poussinesque,* suivant l'heureuse et si neuve expression du critique; et les seconds, probablement, la grande famille *grotesque,* quoiqu'à vrai dire il n'ait pas osé risquer ce dernier néologisme, qui me semble cependant découler rigoureusement du premier; je le prends donc pour mon compte.

Ainsi, les peintres *poussinesques* sont essentiellement spiritualistes et penseurs, comptant pour peu tout le reste; les *grotesques,* au contraire, essentiellement matérialistes et spontanés, donnant tout à l'exécution. C'est-à-dire, que ceux-ci font de la peinture sans savoir ce qu'ils font, et ceux-là sans savoir comment il la faut faire. Que dites-vous de la conséquence? Elle ressort des choses; je ne fais que la rédiger.

Néanmoins, cette règle n'est pas tellement absolue qu'il n'arrive quelquefois qu'un peintre méditatif ait un éclair d'instinct, et réciproquement un instinctif une lueur de pensée. Par exemple la peste de Jaffa de M. Gros, est à-la-fois une œuvre *grotesque* et *poussinesque;* on en pourrait dire autant de la belle Descente de croix de Jouvenet; mais ce ne sont là, toujours selon le critique que nous citons, que de rares accidens qui, loin de compromettre le système, ne font que lui prêter un nouvel appui, par la bonne et vieille raison que l'exception confirme la règle.

Maintenant, si nous suivons le raisonnement jusque dans ses dernières conséquences, nous trouverons, entre autres vérités nouvelles et piquantes, que

6.

Rubens, Titien, Véronèse, etc., en leur qualité de peintres instinctifs n'avaient pas le sens commun; tandis qu'au contraire et par forme de compensation, Poussin, Le Sueur, Raphaël et tant d'autres, étaient des gens de sens et de génie auxquels il ne manquait que d'être peintres :

Belle conclusion et digne de l'exorde!

Voyez pourtant ce que c'est que l'à-propos d'une habile distinction pour éclaircir et simplifier certaines matières. La critique désormais n'aura plus, en fait de peinture, qu'à se poser cette simple question : M. un tel est-il de l'espèce des *instinctifs* ou des *méditatifs?* et selon la réponse elle pourra décider hardiment s'il est un sot en même temps qu'un peintre de talent, ou bien s'il est homme d'esprit et par conséquent médiocre peintre. Je suis émerveillé de ce joyeux résultat de l'esprit de système et d'analyse.

La peinture de paysages, comme on le pense bien, n'a pas eu, plus que toute autre branche de l'industrie humaine, le privilège d'échapper aux partisans des catégories. Ils sont parvenus à y établir trois genres, savoir : le paysage historique (deux mots qui doivent être bien étonnés de se trouver ensemble), le paysage naïf, et, comme un trait d'union entre les deux, un genre mixte qui n'est ni naïf ni historique et qu'ils appellent le paysage *nature arrangée*. Je souligne *nature arrangée* comme une des plus charmantes bêtises qui, depuis Aristote, soient

jamais sorties du sensorium d'un faiseur de poétiques. Avouez avec moi que *nature arrangée* est joli ; c'est comme le *quoi qu'on die* des femmes savantes, *il dit plus de choses qu'il n'est gros.*

Vous comprenez aisément, j'espère, que le genre historique signifie un paysage où le ciel, la terre, les eaux, les arbres, les monumens, les figures, enfin tout, jusqu'au moindre chardon, est *historique* ; et le genre *nature arrangée*, un paysage où la nature n'est plus la nature. Voilà qui est aussi clair pour tout le monde que le latin de Sganarelle pour le bonhomme Géronte.

Cette lumineuse classification ne vous remet-elle pas en mémoire celle de nos vieux professeurs de rhétorique, qui partageaient aussi les styles en trois espèces : le style sublime, le style tempéré et le style simple ? De sorte que le sublime n'était jamais simple, le simple jamais sublime, et le tempéré jamais ni l'un ni l'autre. Pour la plus grande commodité des intelligences paresseuses, on appuyait cette ingénieuse théorie de quelques définitions telles que celles-ci, par exemple : « Le sublime est comme la mer en furie dont les flots écumeux s'élèvent jusqu'au ciel, etc. ; » ou bien : « Le tempéré semblable à un fleuve majestueux qui promène ses eaux entre des rives fleuries, etc. ; » ou bien encore : « Le simple est comme un ruisseau qui serpente à demi caché sous le gazon des prairies. » C'était admirable, comme vous voyez ; on savait à quoi s'en tenir ; il n'y avait plus qu'à marcher. Cependant il arrivait de

temps à autre qu'on était quelque peu embarrassé pour assigner leur place à certains écrivains dont le style original ne ressemblait ni à la mer, ni au fleuve, ni au ruisseau; mais on en était quitte pour les traiter de Welches et de barbares en style sublime ou tempéré, selon le tempérament plus ou moins bilieux des Quintiliens de ces beaux temps de la littérature académique, et la règle n'en suffisait pas moins aux besoins de la critique littéraire de l'époque.

Après les innocentes hostilités que je viens de me permettre à l'égard des inventeurs de classifications insolites, je suis presque honteux d'avouer que j'ai aussi la mienne. Ne pourra-t-on pas m'accuser de ressembler à ces charlatans qui commencent par décrier les drogues de leurs confrères pour mieux vendre la leur? En vérité j'en ai peur; mais, quoi qu'il en soit, ma distinction à moi est si simple, si nette, si positive, que j'ai bon espoir de me la faire pardonner.

Dans le paysage, comme en toutes choses qui tiennent aux arts, aux lettres ou à la philosophie, je ne reconnais que deux genres : le vrai et le faux; en d'autres termes, la nature et la convention. Je ne me préoccupe jamais du style d'un écrivain ou de la manière d'un artiste, avant d'avoir examiné s'il a satisfait à la première de toutes les conditions, celle d'être vrai. Et en effet, peu m'importent les procédés d'exécution s'ils ne servent qu'à me révéler un esprit faux, une organisation rebelle aux inspira-

tions de la vérité, et une complète inaptitude à sentir les beautés naturelles de l'ordre moral ou matériel. Sous ce rapport, je ne fais aucune différence entre la peinture de M. Paul Huet et celle de M. Victor Bertin. Le dévergondage de l'un, la préciosité de l'autre, me semblent avoir juste la même valeur, et je ne donnerais pas un double pour choisir; c'est toujours de la convention.

Ce que je dis là de ces deux artistes est si vrai que si l'on se prend à étudier l'ensemble de leurs travaux, on reconnaît sur-le-champ que leur talent n'a jamais qu'une manière de se produire; on est frappé de l'uniformité systématique de leurs œuvres, uniformité si contraire à l'infinie variété des formes et des effets de la nature; on voit qu'il y a chez eux parti pris de peindre comme ils le font, en dépit de toute réalité et *quand même!* M. Huet, avec sa palette inculte et sauvage, nous donnera toujours le même ciel, les mêmes fonds bleus, la même vallée verdoyante, les mêmes arbres échevelés. M. V. Bertin, plus coquet, plus poli, plus tiré à quatre épingles, ne manquera jamais de nous montrer le même horizon fleur de prune, le même nuage rosé, la même colline et le même platane, les mêmes nymphes et les mêmes bergers, le même temple grec et la même fabrique italienne. Aussi personne mieux que lui ne s'entend à peindre le paysage *nature arrangée,* ou mieux encore, *nature dérangée :* il enjolive un chardon, il poétise un tronc d'arbre, il corrige les Apennins et donne aux Alpes plus de grâce et de

gentillesse. Tous les tableaux de M. Huet ont quelque chose de l'éclatant bariolage d'un tapis de Turquie; ceux de M. V. Bertin ressemblent au fond d'une assiette de Sèvres.

Que si vous doutez de la vérité de mes assertions, allez au Louvre, je vous prie, et regardez une Vue d'Auvergne de M. Huet, un site de la Phocide par M. Bertin. Malgré la différence apparente des résultats, malgré le contraste des manières, je n'y vois, pour ma part, qu'une seule et même chose : l'oubli de toute vérité. C'est le faux porté à sa plus haute expression : tantôt, il est vrai, marqué au coin de M. Huet, tantôt à celui de M. V. Bertin; mais qu'importe l'effigie quand la pièce est fausse, je vous le demande?

Est-ce bien là de la peinture sérieuse? Est-ce ainsi que l'entendaient Poussin et Ruisdaël, Claude Lorrain et Wynants? Si l'art n'avait jamais été plus largement compris, plus noblement traité, l'art ne serait qu'une œuvre de routine, une sorte de produit chimique; on le vendrait tout préparé chez les marchands de couleurs avec la manière de s'en servir. C'est dans l'intérêt de sa dignité que nous protestons aujourd'hui contre tout ce qui pourrait le faire descendre du rang élevé où tant d'hommes éminens l'ont placé avant nous; c'est aussi pour avertir ceux de nos jeunes paysagistes qui, sur la foi de deux noms environnés de quelque célébrité, seraient tentés de s'engager dans les mêmes erreurs. Puisse une aussi bonne intention nous faire absoudre de ce qu'il peut y

avoir eu de trop incisif dans le ton de nos censures.

Pour en finir avec le paysage de convention, nous signalerons encore les ouvrages de MM. Rémond, Brune et Lapito, qu'on croirait peints d'après les derniers récits qui nous sont venus des prétendues découvertes faites dans la lune; tout y est rubis, émeraude ou topaze;

Une vue de la vallée de Montmorency par M. Bidault, tableau dont la lumière et la couleur tout italiennes, nous font regretter que l'artiste ne soit pas allé peindre les environs de Paris sous les ombrages de Tivoli; en raisonnant par analogie, il y aurait eu chance pour qu'il obtînt un résultat plus juste;

Plusieurs vues des environs d'Argentan que M. Troyon nous donne pour des études d'après nature: nous ne doutons pas de sa véracité, mais nous avons peine à reconnaître la nature dans cette couleur rousse et recuite, sur laquelle on croirait que deux ou trois siècles ont déjà passé;

Un tableau de M. Esbrat, véritable hyperbole de fraîcheur et de crudité, paysage surpris à la nature dans le temps de la première pousse des épinards et qu'un malin hasard a placé côte à côte d'une peinture de M. Troyon, comme pour se reprocher mutuellement leurs torts.

Enfin deux fantômes de paysages par M. Ricois, sorte de nature ossianique où le regard se perd dans un fondu de tons, dans un vague de formes, qui rappellent ces effets fantastiques de décoration qu'on obtient à l'Opéra au moyen d'un voile de gaze. Au

reste, l'artiste ne flatte pas sa marchandise; il a la franchise d'annoncer lui-même que ce sont là des *vues ajustées;* par ce seul mot il s'est critiqué lui-même; nous ne trouvons rien de mieux à lui dire.

J'oubliais encore une campagne de Rome bien lourde, bien grise, bien opaque, de M. Corot, et deux paysages en grisaille de M. Ullrich. Oui, en grisaille! Ceci doit vous paraître un peu extraordinaire, du paysage en grisaille; jamais on ne s'en était avisé; c'était un progrès réservé à notre siècle de perfectibilité universelle : seulement comme l'artiste a assez de talent et de renom pour se faire suivre d'une longue file de maladroits imitateurs, je lui conseille, dans notre intérêt comme dans le sien, de prendre au plus vite un brevet d'invention.

Je m'arrête, effrayé de l'éternelle litanie que j'aurais à faire si je voulais tout signaler : mais, à tous ces messieurs, je dirai pour conclure, qu'il ne manque plus à leur peinture qu'une seule chose pour qu'elle soit admirable, superbe, magnifique! c'est de trouver une nature qui lui ressemble. Voilà toute la difficulté; il n'y en a pas d'autres.

Au moins cette difficulté n'existe pas pour ceux qui se contentent de prendre tout simplement notre bonne nature telle qu'elle est, sans y chercher tant de malice. Et croit-on que pour cela leurs œuvres soient communes et vulgaires? Voyez l'Angélus de M. Bodinier : ce tableau vaut un poème; c'est un chant de Lamartine fixé sur la toile et rendu sensible pour les yeux; on ressent à sa vue la même

mélancolie qu'inspire une vaste solitude et l'ombre du soir; il semble qu'on entende au loin résonner les sons pieux de la cloche qui donne le signal de la prière : on s'associe aux croyances de ces pâtres, à leurs mœurs, à leurs travaux; on voudrait être berger comme eux dans ces belles campagnes et dormir abrité du même ciel. Voilà sans doute un beau résultat d'un système, si vous voulez; mais ce système, c'est celui de la vérité; il n'y a là rien d'ajusté, rien d'arrangé, et l'impression est absolument la même que celle qu'on recevrait de la réalité. Le paysage de M. Bodiner, nous ne craignons pas de le dire, est le meilleur du salon.

Il en est encore un qui mérite une mention spéciale. C'est une Vue prise dans les Apennins, sur le sommet du mont Lavernia, par M. E. Bertin, qu'il ne faut pas confondre avec M. V. Bertin, son homonyme.

M. E. Bertin est un talent nourri de sévères études et d'une longue observation des sites de l'Italie; aussi personne avant lui n'a mieux réussi à rendre la physionomie grandiose et souvent austère des grands aspects de cette poétique contrée. On reconnaît dans ses ouvrages l'artiste qui prend au sérieux sa noble profession et qui rougirait d'en faire un métier; il y a presque de la solennité jusque dans son exécution. La disposition de son tableau est belle par sa simplicité même; les arbres en sont touchés avec une fermeté, dessinés avec un caractère, qui font revivre la savante manière du Poussin; mais

je voudrais plus d'air dans les lointains; les seconds plans venant trop sur les premiers paraissent petits en comparaison, et présentent une disproportion dont l'œil est choqué. Voilà la seule critique que je me permettrai sur cet ouvrage, d'un ensemble d'ailleurs si complet et si remarquable.

J'ignore si M. E. Bertin a jamais fait ce qu'on appelle du paysage historique, et s'il sait même ce que c'est ; mais si par ce mot d'*historique* on entend une haute intelligence de la nature et de l'art, une certaine gravité de style et une grande exécution, je dis que le tableau de M. E. Bertin est tout ce qu'il y a de plus historique. Ne veut-on, au contraire, désigner, par cette ambitieuse épithète, que les tableaux où la main de l'artiste a consigné quelque fait de l'histoire? Alors l'œuvre de M. Bertin n'est plus du tout historique; mais en revanche celles de M. d'Azeglio le deviennent essentiellement; il y a compensation ; mais hélas! quelle compensation !..... Ce n'est pas qu'on ne trouve une certaine habileté de main dans les tableaux de M. d'Azeglio; mais comparez à la peinture sage et ferme, de M. E. Bertin les effets crus, la lumière papillotante, le cliquetis de touche de l'artiste italien, et faites vous-même la différence des styles : dites-moi quel est véritablement le plus noble, le plus élevé, le plus digne enfin de la gravité de l'histoire, et convenez avec moi que cette vaine distinction du *paysage historique* n'est qu'une étrange alliance de mots sans base dans la pensée, sans application dans les faits.

Parmi les bons tableaux de l'exposition, je citerai encore un site d'un aspect sauvage pris dans les Alpes dauphinoises, par M. Dupressoir. Cette toile, d'une grande dimension, atteste un progrès notable dans le talent de l'artiste sous le double rapport de la solidité du ton et de la fermeté de la touche; jamais M. Dupressoir n'a été mieux inspiré par la nature qu'il avait à rendre. On pourrait bien reprocher à la lumière d'être trop durement contrastée; mais il y a de la puissance dans ce défaut même, et il est plus facile de s'en corriger que de la mollesse et de la fadeur.

A ce propos, je ferai remarquer le penchant de plusieurs de nos paysagistes pour les effets durs et tranchés. On peut arriver à la vigueur sans tomber dans le noir. MM. Jules Dupré, Jules André, Gué, O. Gué, Troyon, et M. Flers, dans son grand tableau de Ruines du château d'Arques, me semblent surtout reprochables à cet égard.

M. Jules Dupré, dans sa Vue d'Angleterre, a détaché les derniers plans avec une dureté de ton qui m'épouvante : on dit que c'est là de la couleur; mais la question est de savoir si c'est de la couleur bien employée. Je prendrai la liberté d'en douter. Je condamnerai encore dans ce tableau la rudesse préméditée de l'exécution et l'absence de toute harmonie.

M. Jules André, après avoir été lui-même, s'est fait l'émule ou plutôt l'imitateur de M. Jules Dupré; il a adopté les mêmes méthodes, cherché les mêmes effets; il s'est aussi lancé à la recherche de cette vi-

gueur de ton que la nature peut seule posséder, sans songer que l'art a ses limites qu'il ne saurait dépasser. Je préférais de beaucoup sa première manière. Cependant tout n'est point perdu dans un si estimable talent : les arbres de ses paysages sont trop noirs, il est vrai; les ciels un peu crus; mais les fonds et les terrains sont toujours admirables de vérité. Espérons que M. Jules André n'ira pas plus loin dans ses malencontreuses tentatives de réforme, et qu'à l'avenir il restera plus fidèle aux promesses de ses débuts.

M. Flers est un homme qui doit avoir vu ce qu'il a peint; plusieurs jolis tableaux de cet habile artiste sont au Louvre pour témoigner de son talent si juste et si vrai. Je ne le chicanerai donc pas sur le plus ou moins de fidélité de la couleur dans son tableau de la plaine d'Arques, si triste, si sombre et si monotone; mais de même que toute vérité n'est pas bonne à dire, je lui dirai que toute vérité n'est pas bonne à peindre.

Je laisse M. Troyon pour en avoir déjà parlé plus qu'il n'eût desiré peut-être. Quant à MM. Gué et O. Gué, qui tous deux, je crois, on fait la même forêt et l'ont vue des mêmes yeux, je leur conseillerai de s'en tenir aux ruines, aux cathédrales et aux places publiques, qu'ils peignent si bien. Les tableaux de M. Gué sont surtout dans ce genre des petits chefs-d'œuvre dont le public a depuis long-temps apprécié tout le mérite. A quoi bon, quand on est sans conteste le premier d'un genre, venir se mettre

bénévolement à la queue d'un autre? Je passe à M. Gué l'arbre accessoire, le brin d'herbe entre quatre pavés, la giroflée de murs ; mais la forêt, c'est trop!

Un mot de M. Cabat. Je me tairai sur un certain effet d'hiver, par respect pour la bonne renommée du peintre; mais je louerai sans restriction presque tous ses autres tableaux. Trois surtout exposés sous les numéros 265, 267 et 270, sont d'heureux fruits de l'étude combinée de la nature et des vieux maîtres hollandais; c'est le vrai compris à leur manière et rendu avec la même finesse, le même charme d'exécution : mais l'hiver! l'hiver! j'ose répondre que M. Cabat n'aura pas attrapé l'onglée en peignant celui-là; il sent le poêle et l'atelier à ne pas s'y tromper.

Parmi les productions de ceux de nos peintres de paysages auxquels il ne faut souvent qu'un tronc d'arbre, un bout de ciel et une chaumière pour faire un bon tableau, nous désignerons particulièrement une Vue de Normandie de M. Delon, plusieurs ouvrages de Mlle Caillet, quoiqu'un peu négligés de touche : ceux de M. Guindrand, de M. Casati, de M. Danvin, remarquables par une belle et riche coloration; deux tableaux non moins estimables de Mme Sarazin de Belmont; un moulin de M. Marandon de Montyel ; un effet de soir de M. de Beauplan; et par dessus tout les excellentes études de M. Jolivard, d'une couleur plus chaude et plus légère que tout ce que nous avons vu jusqu'à présent de cet habile artiste.

N'oublions pas non plus les délicieux paysages de M. Mercey, si vrais, si lumineux, si piquans d'aspect; ni les spirituelles peintures de M. Lepoitevin. Qui croirait que ces charmans badinages et le tableau du Vengeur sont enfans du même père? Il n'est pas donné à tous de pouvoir ainsi passer avec un égal succès ,

> Du grave au doux, du plaisant au sévère.

Après M. Lepoitevin, mais encore loin derrière lui, on peut citer M. Morel Fatio, jeune peintre de marines, auteur d'un combat de mer où l'on trouve les prémices d'un talent qui donne les plus belles espérances.

Et maintenant arrêtons-nous sous les vertes feuillées et sur les fraîches pelouses de M. Hostein: on y est si bien, l'air y est si pur, la lumière si douce, que nous prions nos lecteurs de nous y permettre quelques instans de repos...... Encore un mot pourtant: j'allais omettre un curieux tableau de M. Lebert qu'on croirait fait par les puces travailleuses, tant les détails en sont fins et menus. Je le recommande aux amateurs de peinture à la loupe et de jeux de patience.

VIII.

Si vous me demandez ce que c'est que *le genre*, je serai fort embarrassé de vous le dire, tant je suis peu préparé à cette question imprévue. Cependant il est au moins nécessaire qu'un écrivain, fût-ce même un journaliste, s'entende avec ses lecteurs sur la valeur des termes qu'il emploie. J'aime le langage clair et les idées nettes, et si chacun avait là-dessus les mêmes scrupules que moi, nous aurions beaucoup moins de styles hétéroclites et beaucoup plus d'honnêtes gens qui comprendraient ce qu'ils lisent. Je pressens bien qu'à ce compte, une bonne part de notre jeune littérature perdrait le plus beau fleuron de sa couronne, et qu'un grand nombre de tempéramens admiratifs ne sauraient plus que faire de leur enthousiasme; il y aurait tout une révolution littéraire dans cette seule réforme; mais comme ces révolutions ne se font pas à coups de fusil, je n'éprouve aucun remords à m'en déclarer le partisan, et je m'afflige de mon insuffisance et de mon peu d'autorité qui ne me laissent aucun moyen de la provoquer dans les intérêts trop négligés de la belle langue et du bon sens.

Je reviens à ce qu'on appelle le *genre* en peinture. Voilà encore un de ces mots chargés de représenter une idée avec laquelle ils n'ont aucune parenté,

même la plus éloignée. Il est plus facile de le définir par le sens qu'il n'a pas que par celui qu'on lui prête. Tout ce qui n'est ni tableau d'histoire, ni paysage, ni marine, est du genre. Le genre se mesure aussi à la toise; il n'admet que des dimensions modestes; il ne doit jamais dépasser les limites d'un tableau de chevalet. Le genre se détermine encore d'après l'importance des sujets : l'anecdote, les mœurs rustiques, les scènes familières, sont principalement de son domaine; c'est le vaudeville de la grande peinture, la petite comédie de M. Scribe à côté du grand drame, coquette, spirituelle, un peu maniérée, tantôt gaie, tantôt triste, souvent vraie malgré sa toilette d'opéra-comique, et toujours très populaire. Voilà le genre.

Les Hollandais et les Flamands ont excellé dans cette sorte de compositions qui convenaient si bien aux habitudes contemplatives de leur vie de fumeurs; on ne s'imagine pas combien la paisible aspiration d'une pipe chargée d'un bon tabac de Virginie, est favorable au développement de la réflexion et de la faculté d'observer; or, sans une grande finesse de pensée, sans une grande justesse d'observation, il n'y a pas de bon peintre de genre.

L'Angleterre a eu son Hogarth, génie éminemment anglais, plein de verve et d'*humour*; Hogarth, plus philosophe que peintre, et qui a conquis pour la caricature une place dans les œuvres de l'art. Elle possède encore aujourd'hui le talent inimitable d'un Wilkie.

Nous, en remontant dans notre passé, nous retrouvons les noms de Watteau, de Chardin, de Greuze; mais c'est surtout parmi les artistes contemporains qu'il faut chercher les plus habiles peintres de genre dont l'école française puisse s'honorer.

D'abord, et en première ligne, il faut citer presque tous nos grands peintres d'histoire, et ceci n'est pas une épigramme; expliquons-nous : je veux dire nos grands peintres d'histoire, lorsqu'ils descendent de leur Olympe, lorsqu'ils se mettent à jouer avec leurs pinceaux, lorsqu'ils daignent se faire petits et sourire à la foule. Rappelez-vous certains tableaux de MM. Paul Delaroche, E. Delacroix, Hersent, Steuben, Johannot, Scheffer, et même de M. Ingres, cet artiste si complet, si grave et si sévère. Voyez cette année les ouvrages de MM. Léon Cogniet, Schnetz, H. Vernet, et de ce pauvre Léopold-Robert, sitôt et si cruellement ravi à notre juste admiration!

Ensuite viennent les Granet, les Biard, les Grenier, les Isabey, les Renoux, les Bouton, les Destouches, les Roëhn, les Roqueplan, etc. Je les nomme au hasard, comme ils se présentent sous ma plume, sans aucune prétention d'assigner un rang à leurs talens si divers.

Après cette revue d'un personnel aussi brillant et aussi nombreux, je déclare hardiment que la peinture de genre est une de nos gloires nationales; gloire toute pacifique à la vérité, supériorité qui ne nous brouillera jamais avec nos voisins, mais à laquelle nous devrons peut-être de conserver à l'étran-

ger notre réputation de gens d'esprit et de bon goût, fort compromise par les exportations de nos libraires. Nos spirituels artistes sont là pour témoigner à tous que nous n'avons pas perdu toutes nos anciennes traditions d'élégance et de politesse, et que nous sommes encore, quand la politique le permet, cette même nation d'autrefois, joviale et railleuse, amie du trait et de l'épigramme, prompte à saisir le ridicule, ingénieuse à s'en divertir, facile aux plaisirs de l'esprit, et toujours prête à répondre au moindre appel de l'écrivain spirituel ou de l'artiste intelligent qui sait la comprendre, et la servir selon son humeur. C'est dans ces traits du caractère national qu'il faut chercher la première cause de la supériorité de nos peintres de genre et l'explication de leurs succès mérités.

Je ne sais plus quel personnage des Facéties philosophiques de Voltaire, se demande gravement si ce sont les nez qui ont été créés pour les lunettes, ou les lunettes qui ont été créées pour les nez? Moi, je suis presque tenté de me demander si c'est la peinture de genre qui a été faite pour nous autres Français, ou si ce n'est pas plutôt nous qui avons été faits tout exprès pour la peinture de genre, tant elle va à notre allure et à notre tournure d'esprit? Je ne dis point par là que nous ne soyons pas dignes de sentir des mérites d'un ordre plus relevé; mais ces mérites, à vrai dire, ne sont bien réellement compris que par un petit nombre d'esprits d'élite ou d'artistes de profession, tandis que le tableau de genre

est une lettre à l'adresse de tout le monde, tantôt contenant une chanson de Béranger, une charge de Monnier, une scène de Th. Leclerc; tantôt une page de Walter Scott, une chronique de Froissard ou une fantaisie de Sterne. Aussi, remarquez bien ces groupes épais de spectateurs, et souvent de spectateurs épais, amoncelés autour des œuvres originales et piquantes de M. Biard, des spirituelles compositions de M. Grenier, des gracieuses peintures de MM. Destouches et Roëhn, et dites-moi si cet empressement n'est pas la justification la plus complète de tout ce que je viens de dire à ce propos.

M. Biard, par la précision de ses observations, par la vérité palpitante de ses tableaux, est un homme à part, même entre les peintres de genre proprement dits. Comme tant d'autres, il aurait pu, s'il avait voulu, se faire peintre d'histoire et aborder le héros au lieu du suisse de paroisse; il avait assez de talent et de savoir pour en courir la chance; mais, en homme d'esprit qu'il est, il s'est arrêté à ce qu'il sentait le mieux; il a eu raison; sa popularité le prouve. Ne vaut-il pas mieux, en effet, peindre comme M. Biard un maire de village dans toute la majesté de ses fonctions municipales, que de faire des Saintes-Familles comme M. Navez? Poser cette question, c'est la résoudre.

Qui n'a pas vu ce charmant tableau d'une garde nationale villageoise, si plaisante de costume et de tournure, défilant musique en tête (et quelle musique, mon Dieu! un fifre, une grosse caisse et un ser-

peut!) défilant, dis-je, devant M. le maire en culotte courte et de velours, en fins bas blancs, en escarpins, le castor en tête et les mains dans ses poches? Par cette heureuse attitude, le magistrat ramène gracieusement sur ses hanches les basques de son habit et laisse à découvert le profil le plus comique et le moins officiel qu'on puisse imaginer. Je vous assure que je connais cet homme-là; je l'ai vu vingt fois; il est ergoteur, chicanier, toujours à cheval sur le *Journal des Maires*, je le soupçonne même de n'être pas trop d'accord avec le curé de sa paroisse ni avec le conseil municipal, et je doute qu'aux prochaines élections il soit réélu. Ah! M. Biard, si vous aviez pu voir comme moi devant votre tableau une volée d'amateurs de la commune de Noisy-le-Sec, que vous seriez fier! Ils trouvaient un nom pour chacune de vos figures : Jean-Louis, Cadet-Butor, le fils à Lenflé, etc. Ils ne se lassaient pas d'admirer l'air *délicat et mondain* de M. le maire, comme ils disaient si bien. Voilà qui me prouve que vous êtes un grand peintre, dans un petit genre, à la vérité; mais cela vaut bien mieux que d'être un petit peintre dans un grand genre. Vous pensez bien qu'après les amateurs de Noisy-le-Sec, je n'ai plus qu'à me taire.

L'œuvre capitale de M. Biard, cette année, est un tableau représensant un branle-bas général de combat à bord d'un bâtiment de la marine militaire. Tous les hommes du métier s'accordent à louer l'exactitude des détails, la vérité générale de la scène; je

me garderai bien d'y contredire, car M. Biard est mon homme à moi, et quand il a raison, il me semble que j'ai raison avec lui.

Nous sommes à bord d'une belle et noble frégate; à l'horizon se dessine le bâtiment ennemi avec lequel nos bonnes caronades vont bientôt dialoguer. Les jeunes matelots qui en sont à leur premier feu ne peuvent s'empêcher de tourner de ce côté leurs regards inquiets; les vieux loups de mer s'occupent de la manœuvre : ici, on se partage les armes, on apporte les munitions; là, on bat la générale, chacun prend son poste; le commandant, la tête haute et fière et l'œil animé, donne ses ordres; près de lui, un jeune officier les répète, beau, brillant et charmant jeune homme que le boulet de l'ennemi va peut-être moissonner; car je ne vous le cache pas, mesdames, je m'intéresse à ce beau jeune homme; il est si distingué, si bien fait! je me persuade qu'il doit avoir une mère qui l'adore, et une maîtresse qui l'aime comme vous savez aimer.

C'est ainsi que je me laisse abuser par l'artiste et que je m'abandonne sans réserve à toute l'émotion de la réalité : faites-en autant et ne rougissez pas d'être un peu dupes; vous n'aurez pas toujours l'occasion de l'être si à point.

Au milieu de ce tumulte, précurseur d'un sanglant combat, une seule figure est calme et paisible, celle du docteur qui, la tête baissée, l'air grave et pensif, s'achemine lentement vers le poste des blessés. C'est, dans ce grand vaisseau, le seul cœur où

l'humanité se soit réfugiée, le seul qui ne songe pas à tuer : que Dieu lui soit en aide! car il n'y a que Dieu qui sache toute la belle besogne que ces fous sublimes vont lui préparer.

Maintenant, il ne manque plus qu'un nom à ce fier commandant, à sa frégate, à l'action qui se prépare, et quelques pieds de plus à la toile de M. Biard pour en faire un véritable tableau d'histoire, tant son style s'est grandi sous l'influence du sujet grave et sérieux qu'il avait à rendre. Au reste, il y a des amateurs qui y suppléent avec une rare sagacité : j'en ai entendu deux dernièrement, qui ne sachant probablement pas ce que c'est qu'un branlebas de combat, ont cru qu'il s'agissait de quelque belle action de guerre du célèbre *Branlebas, général de combat!*.... Ceci est historique. Ils se sont retirés dans cette idée; je n'ai pas cru qu'il y eût beaucoup de profit à les en dissuader.

J'aurais dû parler encore d'un ouvrage du même artiste représentant les banquistes désappointés; mais il a le tort de m'en rappeler un beaucoup meilleur, les Comédiens ambulans, production pleine de verve et de bonne plaisanterie, qu'on voit aujourd'hui au musée du Luxembourg.

Avant d'en finir avec les tableaux de M. Biard, il est bien entendu que la partie matérielle de l'art y est supérieurement traitée. Il n'y a pas de mauvaise peinjure qui puisse avoir cette puissance d'illusion. On pourrait seulement desirer un peu plus de chaleur dans le coloris; mais je ne parle ici qu'au nom des

gens trop difficiles à contenter, et je n'exprime cette critique que pour donner plus d'autorité à mes éloges.

Un joli tableau de M. Grenier, les Projets de mariage, vient se placer immédiatement après les œuvres de M. Biard. Cette spirituelle composition caractérise bien le talent de l'auteur du Mauvais sujet et de tant d'autres charmans ouvrages devenus aujourd'hui si populaires, grâce au burin fécond de M. Jazet. La scène est heureusement disposée, les têtes sont remplies de finesse et d'expression; vous pénétrez facilement dans la pensée de chaque personnage; vous pressentez son caractère, ses passions, vous êtes presque de la famille. J'ajouterais que l'exécution est irréprochable, n'étaient les carnations qui me paraissent trop animées, trop rouges en un mot. Une dame devant qui je me permettais de faire cette observation, à propos surtout de la tête de la jeune fille, me dit : « Vous vous trompez; elle n'est pas trop rouge, elle rougit. » Le mot est joli; je l'accepte comme très spirituel; mais ma remarque n'en subsiste pas moins.

M. Destouches n'a que trois petits tableaux, tous trois fort agréables, finement pensés, mais un peu faibles de ton. J'appellerai M. Destouches Greuze II, et par ce moyen j'aurai fait tout à-la-fois la critique et l'éloge de son talent.

Je citerai encore dans le même genre plusieurs ouvrages remarquables de MM. Duval-le-Camus et Franquelin. Ce sont d'habiles artistes, tout le monde le sait, et ils continuent de le prouver.

M. Roëhn est le peintre par excellence de toutes les grisettes; je dirai même leur flatteur, car il est impossible de leur prêter plus de grâce, d'enjouement et de gentillesse. Toutes celles qui passent par ses crayons sont sûres d'en sortir les plus jolies du monde. La grisette lui est inféodée comme le capucin à M. Granet; c'est son bien, sa denrée, sa vie, tout son talent. Il sait la grisette par cœur; il a étudié ses mœurs avec la passion d'un savant qui ferait l'histoire d'une nouvelle espèce de mammifères; il connaît ses habitudes, ses appétits, ses joies, ses plaisirs, jusqu'à ses moindres caprices; et il reporte tout cela sur la toile avec une facilité de pinceau, un charme de couleur, une fidélité de costume et de mœurs, qui lui assurent incontestablement dans cette intéressante spécialité la renommée du peintre le plus habile comme le plus érudit.

Après M. Roëhn, il peut paraître singulier de passer brusquement à M. Schnetz; il y a si loin de la jovialité de l'un à la sévérité de l'autre! mais je n'ai pas le loisir de ménager la transition.

M. Schnetz n'a que deux tableaux à l'exposition, et tous deux de dimensions très modestes. Le premier, la Mort du connétable de Montmorency, est sagement composé, trop sagement peut-être; on y souhaiterait plus de mouvement et aussi plus de verve d'exécution. Le second, les Funérailles d'un jeune enfant, est une œuvre pleine d'expression et de sentiment. La douleur maternelle y est rendue avec cette profondeur d'intentions qui caractérise la

pensée de M. Schnetz. Mais ce n'est pas sur ces deux ouvrages qu'il nous faut juger l'artiste cette année; ils ne sont en quelque sorte qu'un délassement aux travaux beaucoup plus importans, et déjà fort avancés, qu'il est chargé d'exécuter dans la nouvelle église de Notre-Dame-de-Lorette. C'est là que nous donnons rendez-vous au public.

Une belle couleur, une exécution large et savante, recommandent un tableau de M. Robert-Fleury représentant la mort de Henri IV. Mais l'auteur a quelquefois été plus heureux dans l'ordonnance de son sujet. La scène doit être plus animée autour d'un roi qui meurt assassiné.

Deux compositions de M. Durupt méritent aussi de fixer l'attention : Jeanne d'Arc devant le sire de Baudricourt, et Charles VIII à Toscanelle, tout près d'abuser auprès d'une belle jeune fille de son droit de conquérant. Ces deux ouvrages réunissent à un degré fort estimable les qualités qui font le bon peintre; ils ne font point de bruit; ils ne crient point au curieux : Arrête-toi! mais on les voit toujours avec plaisir, et plus on les voit, mieux on les apprécie.

A ceux qui se plaisent encore à la lecture de Gessner et de Florian, de Berquin et de madame de Genlis, nous recommanderons deux gracieuses peintures de madame Dénos : Espoir et Regret. S'il n'y a pas encore là tout un talent de peintre, on y trouvera du moins une douce pensée de femme rendue avec autant de sentiment que de délicatesse.

M. Steuben a fait un tableau de Jeanne-la-Folle attendant la résurrection de son mari. Il n'y a, à parler rigoureusement, qu'une seule figure dans cette composition, celle de Jeanne, et elle est plus forte que nature; la toile est d'ailleurs assez vaste pour prendre rang parmi les plus importantes de l'exposition. Ce serait donc un tableau d'histoire si l'on prenait les tableaux d'histoire à la taille comme les grenadiers dans un régiment. Cependant l'ouvrage de M. Steuben ne me paraît pas justifier cette prétention, tant à cause de l'intérêt purement anecdotique du sujet que de l'exécution trop minutieuse des détails. Je le range donc sans scrupule parmi les tableaux de genre, et le regardant par le gros bout de ma lorgnette, je le ramène à des dimensions plus raisonnables. Alors c'est toute autre chose; voyez plutôt vous-mêmes, et après avoir fait la part du style un peu mélodramatique de l'artiste, défaut qui s'affaiblit dans un cadre plus étroit, vous trouverez, j'en suis sûr, que c'est un charmant ouvrage; mais n'oubliez pas de retourner vos lorgnettes.

J'ai déjà parlé de M. Gallait à l'occasion d'un beau portrait du maréchal de Biron. Dois-je en reparler à propos de son tableau de Job avec ses amis? Beaucoup de personnes l'admirent sans restriction; je ne partage pas cet entraînement. Qu'il y ait à louer, je ne le conteste pas; mais que ce soit un chef-d'œuvre, M. Gallait ne le croit pas plus que moi. Pour ne parler ici que de la partie matérielle de l'art, à quoi bon cette apparence de vieille peinture

repoussée que trop d'artistes aujourd'hui s'étudient à donner à leurs ouvrages? M. Gallait a assez de talent pour se passer de ce petit charlatanisme qui n'aboutit qu'au *pastiche*. Pensez-vous que les grands maîtres, les coloristes surtout, prenaient ainsi plaisir à flétrir d'avance leurs ouvrages? S'ils l'avaient fait, vous n'y pourriez plus déchiffrer une seule tête. Faites donc de la peinture qui date de votre siècle, et non du xvie. Le temps ne viendra que trop vite répandre sur vos toiles son triste et sombre vernis.

Je n'ai rien dit encore de M. Lépaulle, si connu dans la haute aristocratie des chevaux de course et des chiens de chasse : talent original, vif et prompt comme les illustres quadrupèdes dont il est le Rigaud et le Lawrence; mais qu'il peigne toujours Arlette ou miss Tandem, Fox ou Wakivore, et qu'il s'interdise les odalisques et les baigneuses, à moins que son pinceau ne s'apprenne à traiter la peau fraîche et polie d'une belle femme avec plus de délicatesse que le poil d'une jument.

Un mot des miniatures et des aquarelles.

Il y a des noms qui depuis long-temps n'ont plus besoin de la trompette d'un journaliste pour étendre leur célébrité : tels sont ceux de M. Saint et de madame de Mirbel. On a voulu mettre ces deux artistes en opposition. Pourquoi cette rivalité? Chacun a des qualités qui lui sont propres. Personne ne contestera à M. Saint son beau dessin, sa manière large et puissante, la vigueur de sa couleur et de son modelé; personne ne songe à dénier à madame de

Mirbel la fraîcheur de ses carnations, la finesse de sa touche, le ton lumineux de ses miniatures. Faut-il absolument choisir et prendre parti? Alors je me déclare franchement pour M. Saint : il a pour moi le mérite d'avoir le premier tracé la route aux autres et ramené la miniature à la grande et simple imitation de la nature. On cherchait le joli avant lui, les petites grâces, les tons coquets; il n'a cherché que le vrai, et il l'a rendu avec une franchise d'exécution, une énergie, un ressort, qui l'ont placé tout d'un coup au premier rang, et qui l'y maintiendront long-temps encore. Voilà les motifs de ma préférence; ce qui ne m'empêche pas de rendre au beau talent de madame de Mirbel toute la justice qu'on lui doit.

Parmi les aquarelles on voit les beaux dessins de M. Hubert, le désespoir de tous les aquarellistes; dessins faits avec une habileté de main, un bonheur de teintes, une solidité de ton, qui défient les plus habiles.

Nous nommerons encore M. Callow, artiste anglais, dont les aquarelles d'un bel effet et d'une forte couleur, sont cependant un peu fatiguées et trop molles dans les premiers plans.

Je ne parlerai des toutes petites batailles de M. Siméon Fort, que pour le prévenir qu'il trouvera une dangereuse concurrence à Versailles, dans les ouvrages d'un vieux Flamand, dont le nom me fuit, et qui a peint dans le dernier siècle toutes les campagnes de Louis XV. Ce diable de Flamand pourra

bien faire du tort aux aquarelles de M. S. Fort.

En faisant mon examen de conscience, je m'aperçois que j'ai négligé, dans la sculpture, des noms qu'il n'est pas permis d'oublier. C'est une faute que je vais essayer de réparer.

D'abord, j'indiquerai le Chactas de M. Duret, belle et admirable figure qui n'a pas besoin de mes éloges pour établir son succès. Par la même occasion, je plaindrai le Castel en bronze de M. Debay père, de se trouver si près d'un aussi parfait ouvrage. Ce pauvre M. Castel! il a l'air tout honteux du triste rôle qu'on lui fait jouer là; c'est une justice à lui rendre.

M. Moine a fait un modèle de bénitier pour l'église de la Madeleine. La masse en est peu lourde, l'exécution maniérée; mais on y découvre un véritable talent, qui n'a que le tort d'avoir trop de foi aux œuvres de la statuaire de la Renaissance.

Quant à l'Ange du jugement dernier, du même artiste, je ne demande à M. Moine que de me faire le plaisir de se faire suspendre par-dessous les bras, et de rester seulement cinq secondes dans la posture qu'il a donnée à son ange : et puis après, nous nous expliquerons amicalement sur le plus ou moins de possibilité du tour de force qu'il a fait faire à sa statue, en supposant même qu'elle ait des ailes.

Nous signalerons encore une bonne figure en marbre de M. Etex, représentant la patrone de Paris; une statue équestre de Louis XIV, en bronze, par M. Petitot, œuvre très remarquable; le cheval

est de Cartelier; tant mieux pour M. Petitot : *suum cuique* ; les Fonts baptismaux de M. Derre, imitation heureuse de l'art du moyen âge; une charmante figure en marbre de M. Debay (Jean), représentant une Jeune esclave; plusieurs bustes de M. Elshoet, de M. Ruolz, et enfin un petit chef-d'œuvre de M. Hogler, bas-relief en bois d'un travail précieux et plein de délicatesse.

IX.

Je suis presque honteux de venir encore parler du Salon, maintenant que l'exposition est close. Le seul mérite d'un article de ce genre est dans l'à-propos; mais l'à-propos n'est pas toujours facile à saisir. Tout s'use si vite à cette heure, hommes et choses! Quel intérêt survit au moment qui l'a vu naître? Quelle œuvre occupe l'attention plus d'un jour? Quelle renommée peut se flatter d'avoir un lendemain? Si j'avais à deviser des courses du *Jockey-Club*, des noces de M^lle Grisi, du drame *mosaïque* de M. Dumas, à la bonne heure: mais de l'Exposition! — qui en parle? — qui s'en souvient? hormis peut-être un petit nombre d'artistes qui remâchent leur gloire ou qui digèrent leurs défaites.

C'est donc avec un sentiment de défiance trop légitime que je viens solliciter de mes lecteurs une dernière et courte audience en faveur de l'art; après quoi je m'empresse de céder la place à d'autres mieux instruits que moi de l'évènement du jour, de la nouvelle en circulation et de l'anecdote à la mode.

On lit quelque part dans Lafontaine, qu'un certain lion, voyant un groupe en marbre qui représentait un de ses pareils glorieusement terrassé par un homme, s'écria: « Ah! si les lions avaient des

sculpteurs! » Eh bien! les lions ont aussi leur sculpteur : c'est M. Barye. De même qu'autrefois à la cour d'un Louis XIV ou d'un Louis XV, il y avait M. le premier peintre du roi, M. Barye est le premier statuaire de S. M. lionne, avec cette différence que M. le premier peintre du roi n'était pas toujours le premier peintre du monde, tandis que M. Barye ne doit réellement son brevet qu'à la supériorité de son mérite. Quand on voit la manière puissante et large, simple et vraie, dont ce grand artiste traite nos seigneurs les lions, les tigres et les ours, et qu'on la compare aux œuvres mortes et languissantes de MM. Sornet, Toussaint, Gayrard, *e tutti quanti,* on se surprend à desirer d'appartenir aux nobles races parmi lesquelles M. Barye a coutume de choisir ses modèles, plutôt que de se voir exposé, en qualité de bipède, à passer par le ciseau de ces messieurs.

Tout le monde connaît de l'exposition dernière le beau lion de M. Barye, tenant un serpent sous sa griffe. On le retrouve cette année reproduit en bronze. Le style de cet ouvrage paraît encore s'être grandi sous sa forme nouvelle. Il est admirable de caractère, de mouvement et de passion. Remarquez comme toute la physionomie de ce lion, et son regard oblique, et sa face contractée et l'horripilation de sa peau, expriment bien l'antipathie instinctive que fait éprouver la vue d'un reptile, même aux organisations les plus fortes et les plus énergiques! Or, pour atteindre à ce haut degré de vérité expressive par la seule force de la pensée; car on ne peut

pas dire que l'artiste ait absolument vu le fait de ses propres yeux; pour s'identifier à ce point avec les habitudes et les mœurs d'une créature inintelligente, abrupte et sauvage, combien n'a-t-il pas fallu d'abord d'habileté pratique, et ensuite combien de longues études et de patientes observations! Il faut presque avoir été soi-même un peu lion ou tigre dans un temps indéfiniment passé, et avoir conservé de ce premier mode d'existence une sorte de vue intuitive qui sert aujourd'hui à en retracer les différens épisodes.

Que M. Barye se scrute bien, je l'en supplie, et qu'il voie s'il ne lui reste pas quelque vague réminiscence d'avoir autrefois couru le désert ou la forêt, faisant sa proie d'une gazelle ou d'un mouton. Je lui demande bien pardon de cette hypothèse aussi folle qu'impertinente: mais j'avoue que je ne trouve pas d'explication plus naturelle à son heureux talent: car faire le portrait d'un paisible citoyen qui pose de bonne grâce, cela est tout simple; même celui d'un roi ou d'un héros qui vous accorde à peine une heure en passant, et qu'il faut saisir au vol, cela se conçoit encore; mais d'un tigre ou d'un lion, personnages d'humeur au moins difficile, fort peu patiens à la séance et qui ne posent pas toujours comme on veut! vraiment, ce sont bien d'autres affaires, et voilà une difficulté dont on ne tient peut-être pas assez compte à l'artiste.

Nous avons encore de M. Barye un groupe en pierre représentant un jaguar qui déchire une biche.

8.

C'est toujours la même énergie de vie et d'action, le même feu d'exécution. Cependant j'ai cru y découvrir une sorte d'abus des formes trop carrément accusées; sans doute, on obtient par cette méthode plus de fermeté dans le modelé; mais il faut bien prendre garde de n'en point abuser, ou ceci deviendrait de la manière. La nature est plus souple, plus ondoyante; elle offre des transitions dans les lignes comme dans les couleurs, et ces transitions sont pour le statuaire ce que la demi-teinte est pour le peintre.

M. Fratin a aussi à l'exposition plusieurs groupes d'animaux d'un travail très distingué, mais qui s'effacent devant les œuvres de M. Barye. Dans une pareille spécialité, il y a malheur à rencontrer un maître si complet, et pourtant ce malheur n'est pas sans compensation : jamais au moins ne soupçonnera-t-on M. Fratin d'avoir revêtu une autre peau que la sienne ni vécu d'une autre vie; je le déclare tout-à-fait en dehors de l'insolente supposition que je me suis permise à l'égard de M. Barye; ce qui n'empêche pas après tout que ce ne soit encore un artiste de beaucoup de talent.

Avez-vous vu une victoire d'Aboukir, grand modèle en plâtre d'un bas-relief de M. Seurre, destiné à l'arc de triomphe de l'Etoile? Il y a de très grandes difficultés pour la sculpture à traiter les sujets militaires sous le costume moderne. Le frac étriqué et le schako de nos conscrits n'ont pas le même style que le casque et la cuirasse antiques. Les légions de

César ou de Paul Emile ont bien meilleure façon sur un monument triomphal que les demi-brigades de la république ou les régimens de l'empire, il ne faut pas se le dissimuler. Que voulez-vous que devienne le nu sous ces langes d'une serge épaisse dont nos soldats sont enveloppés? Et sans le nu que peut faire un sculpteur? — Des *bons-hommes :* c'est justement ce que M. Seurre a fait.

Je sais un statuaire, homme d'esprit, et peut-être plus homme d'esprit que statuaire, qui se tire très adroitement de cet embarras. Comme je n'aime pas à tenir la lumière sous le boisseau, je donne ici sa recette pour la plus grande utilité de tous :

« Prenez les croquis de Charlet et de Bellangé;
« quand vous les avez bien tournés et retournés en
« tous sens, pressurez-les jusqu'à ce que vous en
« ayez fait sortir une bonne douzaine de petits sol-
« dats bien dégagés, bien campés, bien français;
« composez d'après cela votre gâteau de terre glaise
« en façon d'esquisse, hardiment, vivement, sans
« vous préoccuper des pieds ni des mains, c'est l'af-
« faire de votre praticien; ensuite faites mettre au
« point par un homme habile, gâtez une tête, re-
« touchez un bouton de guêtre, signez..... *et servez*
« *chaud.* »

Il n'y a pas plus de cérémonie; votre bas-relief est fait et parfait comme les tours de certains bateleurs, presque sans y mettre les mains; c'est même un ouvrage qui ne manque ni d'esprit, ni de sentiment; Charlet et Bellangé en ont tant! il a de l'as-

pect, de la tournure, et vous êtes sûr d'avoir des commandes.

Voilà ce que M. Seurre aurait dû faire; je dis plus, ce qu'il devrait faire à la première occasion. Malheureusement, dans son œuvre, tout imparfaite qu'elle soit, il y a encore trop de conscience et de vrai talent pour que je puisse espérer de lui faire goûter mon conseil. Je le crois homme à vouloir prendre fièrement sa revanche à lui tout seul et sans le secours de personne. Qu'il soit fait ainsi qu'il le desire; je lui souhaite dans cette noble entreprise tout le succès qu'il mérite; mais je n'en dirai pas moins qu'en méprisant ma recette, il ne sait pas ce qu'il dédaigne.

Nous terminerons ce qui regarde la sculpture en ravivant dans la mémoire des amateurs le souvenir d'une belle aiguière et d'un vase en bronze de M. de Triquety, dont le style, les ornemens et les figures rappellent heureusement les beaux ouvrages des habiles ciseleurs du xvie siècle. Ce n'est plus là faire un *pastiche*, c'est ressusciter un art qu'on pouvait croire perdu. Nous recommanderons cette dernière réflexion aux méditations de M. Feuchère, auteur d'un groupe de la Renaissance des arts, où l'on trouve du Germain Pilon, moins la grâce et l'originalité de Germain Pilon.

Parmi les peintres d'histoire, je crois n'avoir oublié aucun nom considérable. Je mentionnerai cependant encore M. Lessore, auteur d'un vieux-jeune tableau d'Agar dans le désert. M. Lessore est un de

ces peintres qui se plaisent à imprimer à leurs ouvrages les stigmates d'une vieillesse prématurée, et qui prennent autant de soin de salir leur peinture qu'ils en devraient avoir de la conserver pure et lumineuse : aussi leurs toiles, en sortant de l'atelier, peuvent aller directement chez le restaurateur de tableaux ; il ne leur manque plus que d'être habilement nettoyées. Abstraction faite de cette ridicule fantaisie qui ne peut avoir de durée sérieuse, on trouve de bonnes choses dans le tableau de M. Lessore, et même de trop bonnes choses ; voici comment : le paysage appartient au Titien, les terrains à Salvator Rosa, et la figure au Giorgion. De cette macédoine de trois excellentes manières, il n'en résulte malheureusement pas une bonne qui soit en propre à M. Lessore. J'en reviens toujours à mes fins : copiez la nature, recopiez-la sans cesse ; elle est la source de toute originalité ; du reste, ne cherchez dans les maîtres que leur grande manière de la rendre, et non leur couleur que le temps a flétrie.

Parmi les paysagistes, il nous reste à parler de M. Jules Coignet et de M. Delaye.

M. J. Coignet peint un peu d'imagination ; mais ses lignes sont si bien cadencées, sa touche est si grasse et si légère, sa peinture si lumineuse, qu'à lui plus qu'à tout autre on pardonne aisément de n'être pas plus fidèle à la vérité. On sent qu'il ment ; mais c'est avec tant d'adresse et de grâce qu'on n'a pas le courage de lui en vouloir.

Les jolis tableaux de M. Delaye se font remarquer par d'autres mérites. Ici la touche est peut-être un peu trop prodiguée, l'exécution trop minutieuse; mais le ton est plus vrai, l'effet plus tranquille, l'ensemble plus harmonieux.

Le grand art du paysagiste est de savoir choisir la place où il faut s'asseoir dans un paysage. A cet égard, MM. J. Coignet et Delaye n'ont plus rien à apprendre; ils ont fait leurs preuves. Mais je conseillerai à M. J. Coignet de peindre moins souvent à l'ombre de l'atelier, de vivre davantage au soleil; à M. Delaye de voir plus largement, d'agrandir sa manière; et j'ose dire que nous compterons alors deux grands artistes de plus dans la peinture de paysages.

Dans un genre qui plaît beaucoup au plus grand nombre des amateurs, le genre des *intérieurs*, on regrette surtout l'absence de MM. Bouton, Renoux et Dauzats; l'un se repose depuis trop long-temps pour nos plaisirs, l'autre s'est fait tout guerrier, et le troisième s'oublie sur les belles rives du Tage ou du Guadalquivir. Nous n'avons eu pour nous consoler de cet abandon qu'une charmante étude de M. Sébron, Vue prise dans Saint-Etienne-du-Mont, aussi remarquable par la finesse du ton que par la vérité de l'effet; et deux tableaux de MM. Fouquet et Laffait représentant deux chambres ornées et meublées dans le goût du moyen âge. La couleur en est belle et vigoureuse, la touche facile et spirituelle; mais ils m'ont trop remis en mémoire les délicieux ouvrages du même genre dont M. Re-

noux nous avait gratifiés aux expositions précédentes. J'avoue que j'ai gardé un souvenir d'ami à ces œuvres du talent le plus honnête et le plus naïf que j'aie encore connu ; on dirait quelquefois qu'un pinceau échappé de la succession de Gérard-Dow ou de Metzu, est tombé entre les mains de M. Renoux, mains bien dignes de posséder un semblable trésor, et surtout d'en user de manière à n'en point démentir la précieuse origine.

Nous devons aussi des éloges aux Vues de Venise de MM. Joyant et Flandin; quoiqu'à dire toute notre pensée, on ait bien abusé de cette pauvre Venise depuis douze ou quinze ans. Peintres et musiciens, poètes et romanciers, chacun sur ce triste cadavre d'une vieille gloire éclipsée s'en est donné à cœur joie ; c'était une nouvelle curée ; on ne pouvait plus faire un pas dans la rue, entrer dans un théâtre, ouvrir une revue, feuilleter un album, sans trouver un lambeau de *Venise la belle*. Je crois qu'il serait temps de chercher ailleurs des couleurs moins fanées, et de laisser enfin la ci-devant reine de l'Adriatique dormir en paix dans ses lagunes, à l'ombre de ses vieux palais déserts, de ses doges déchus et de ses lions éreintés.

Je devrais en rester là ; tout m'y engage : et le temps qui s'écoule, et l'intérêt qui se refroidit. Je ne veux pourtant pas finir sans vous dire un mot de la Bataille de Montlhéry de M. Debon. C'est la plus drôle de caricature qu'on puisse faire des bons chevaliers du moyen âge. A les voir se combattre ou

plutôt se débattre si pesamment au milieu de ces blés ravagés, on dirait un escadron de grosses écrevisses qui se sont imprudemment fourvoyées dans une botte de paille. Je vous assure qu'il y avait du plaisir à prendre devant ce tableau, pourvu qu'on ne s'y arrêtât pas trop long-temps. La bordure était d'ailleurs l'une des plus riches et des mieux dorées qu'il y eût au Salon.

Encore une phrase, une seule phrase en faveur de M. Louis Garneray, ancien compagnon de Surcouf, qui s'est mis à nous raconter les fabuleuses témérités de cet admirable corsaire. Dans son tableau du Combat de *la Confiance*, fine et délicate corvette de 26 canons, contre un gros boul-dogue de vaisseau anglais de 56. M. L. Garneray s'est montré aussi bon marin que bon peintre. On ne pouvait pas mieux dire un si brillant fait d'armes ni le peindre avec plus de talent.

Sans doute bien des noms me seront échappés qui ne méritaient pas cet oubli, mais qu'y faire? Dans ce temps de merveilles, où l'esprit et le talent sont comme un pré communal où tout le monde va paître, on ne peut pas suffire à toutes les gloires. Hélas! que de grands hommes ignorés! Brûlons en leur honneur un grain d'encens sur l'autel des dieux inconnus, et hâtons nous de conclure.

J'ai dit en commençant qu'il y avait plutôt progrès dans l'art que décadence. Je ne m'en dédis pas. S'il fallait prouver ce que j'avance en citant les œu-

vres capitales de nos artistes, je serais fort embarrassé; car, excepté dans la sculpture, deux ou trois figures, et dans la peinture, le tableau de Léopold Robert, il n'y avait rien au salon qui pût tout d'abord enlever les suffrages et réunir le public dans une seule et même acclamation. C'était en général de la peinture ou de la sculpture bien faite, bien établie, qui vous laissait en repos, l'esprit calme, les sens rassis, le corps en équilibre; c'était de l'art à la portée et au goût de tout le monde, ni trop haut ni trop bas, ni trop grand ni trop petit, ni trop chaud ni trop froid, ni trop doux ni trop salé; de l'art très *comfortable* en un mot, où chacun trouvait aisément à se repaître sans courir le risque de prendre une indigestion. A ne considérer que le côté positif des choses, voilà sous quelles apparences assez médiocres se présentait la dernière exposition.

Mais je dis qu'il y a progrès en ce sens qu'il y a retour marqué vers les saines idées du bon goût et de la raison.

Le laid et l'horrible, le trivial et l'ignoble, le bizarre et le baroque, ne règnent plus sans partage: que dis-je? ils commencent à se cacher, ils ont presque entièrement disparu: c'est déjà beaucoup; c'est plus qu'on ne devait attendre du passé. L'imagination s'était faite la maîtresse du logis; elle avait secoué toute règle et toute discipline; elle était en pleine insurrection; elle avait tout envahi, tout entraîné, tout séduit; c'était une orgie universelle, un

vacarme à fendre le ciel, un délire à faire éclater le crâne des sept Sages de la Grèce et de tous les saints du Paradis. Il ne restait plus qu'une digue à franchir! digue de granit contre laquelle le torrent est venu se briser : c'est le bon sens public.

Maintenant nous voyons que les plus chauds partisans de la révolte se sont singulièrement amendés; les plus fiers béliers commencent à rentrer au bercail; tout le troupeau y passera; je m'en réfère aux moutons de Panurge. J'accorde, si l'on veut, que dans cette bienheureuse conversion de nos talens les plus jeunes et les plus vigoureux, il y ait encore de l'embarras et de l'incertitude; que sous leur robe de néophyte leur démarche soit encore un peu molle et timide; mais doit-on exiger d'un nouveau converti qu'il serve la messe avec autant d'aplomb qu'un marguillier? Non, sans doute; laissons-lui le temps de s'accoutumer aux pratiques de sa nouvelle foi et nous verrons après.

Quant à moi, j'augure bien de l'avenir. La tempête et la guerre romantiques ont, il est vrai, profondément ravagé le sol des beaux-arts, mais en même temps elles l'ont fécondé; le sillon est prêt, la semence est jetée, le temps est calme; la moisson doit être bonne. Il n'y a que le JURY qui puisse la compromettre en renouvelant ses persécutions maladroites, le JURY tel qu'il est constitué, sans nom, sans caractère, sans règle et sans responsabilité morale, le JURY! tribunal anonyme qui n'a pas le courage d'avouer ses œuvres et de signer ses arrêts.

Tout le danger est là. On accepte parfois une tyrannie, haute, intelligente et forte, parce qu'elle n'avilit pas ; mais la tyrannie tracassière, étroite et presque personnelle d'une coterie, chacun la repousse, chacun se raidit contre elle ; toutes les âmes honnêtes, tous les cœurs généreux se jettent dans les écarts d'une opposition passionnée plutôt que de s'y soumettre, et le jour où la raison et le bon goût sont défendus par elle, malheur au bon goût et à la raison !

FIN.

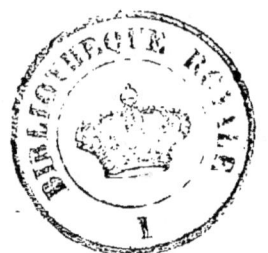

LISTE

PAR ORDRE ALPHABÉTIQUE

DES ARTISTES

NOMMÉS DANS CET OUVRAGE.

	Pages		Pages
Adam. V.	9. 43.	Charlet.	9. 20. 117.
Alix.	56.	Cogniet. (Léon)	45. 99.
Amiel.	10. 77.	Coignet. J.	119.
André. J.	11. 93.	Comairas.	46.
Azeglio.	92.	Corot.	90.
Barye.	114.	Conder. Aug.	9. 20.
Beaume.	9. 42.	Court.	10. 22. 30. 74.
Beauplan. A.	95.	Danvin.	95.
Bellangé.	9. 40. 117.	Dauzats.	120.
Berthon.	31.	Debay.	16.
Bertin. E.	11. 91.	Debay, père.	111.
Bertin. V.	87.	Debay. J.	112.
Biard.	10. 99. 101.	Debon.	121.
Bidault.	89.	Decaisne.	80.
Bion.	63.	Delacroix. E.	10. 47. 99.
Bodinier.	90.	Delaroche. P.	99.
Bougron.	55.	Delaye.	120.
Boulanger. C.	13. 35.	Delon. J.	95.
Boulanger. L.	10. 71.	Derre.	112.
Bouton.	99. 120.	Dénos (Mad.)	107.
Brune.	89.	Destouches.	99. 101. 105.
Cabat.	11. 95.	Deveria. E.	13.
Caillet (Mlle).	95.	Dubufe.	52. 77.
Callow.	110.	Ducluseau (Mlle).	77.
Canon.	74.	Dumont.	55.
Cartelier (feu).	112.	Dupré. J.	11. 43. 93.
Casati.	95.	Dupressoir.	93.
Champmartin.	10. 13. 75.	Duret.	111.

Durupt.	107.	Laurent. J.	56.
Duseigneur.	65.	Lebert.	96.
Duval-le-Camus.	105.	Lecomte. Hip.	43.
Elshoet	112.	Lehmann.	27.
Esbrat.	89.	Lépaulle.	109.
Etex.	111.	Lepoitevin.	9. 96.
Feuchère.	118.	Lescorné.	63.
Flandin.	121.	Lessore.	118.
Flandrin.	78.	Maindron.	61.
Flers.	94.	Marandon.	95.
Fort. S.	110.	Marilhat.	13.
Fouquet.	120.	Mercey.	96.
Fragonard.	22.	Mercier.	58.
Franquelin.	105.	Mirbel (Mad. de)	109.
Fratin.	116.	Moine.	111.
Gallait.	81. 108.	Morel-Fatio.	96.
Garneray. L.	9. 122.	Mozin.	9.
Gayrard.	114.	Navez.	101.
Gérard (Mlle Clot.)	77.	Petitot.	111.
Gosse.	73.	Pradier.	58.
Granet.	10. 32. 99.	Rémond.	89.
Grenier.	10. 99. 101. 105.	Renoux.	9. 43. 99. 121.
Gros (feu).	9. 16. 24.	Ricois.	89.
Gudin.	11. 33.	Robert Fleury.	10. 107.
Gué.	94.	Robert. L. (feu).	10. 16. 99.
Gué. O.	94.	Roehn, fils.	99. 101. 105.
Guindrand.	95.	Roqueplan.	10. 44. 99.
Hauser.	79.	Rousseau. P.	13.
Hersent.	99.	Ruolz.	112.
Hesse.	10. 31.	Saint.	109.
Hogler.	112.	Sazarin de Belmont (Mlle)	95.
Hostein.	96.		
Hubert.	11. 110.	Scheffer (Ary).	99.
Huet. P.	87.	Scheffer (Henry).	10. 77.
Huguenin.	65.	Schnetz.	10. 99. 106.
Ingres.	26. 78. 99.	Schoppin.	9.
Isabey. E.	10. 34. 99.	Sébron.	121.
Jacquot.	62.	Seurre.	116.
Jaley.	56. 57.	Signol.	27.
Johannot. A.	10. 29. 99.	Sornet.	114.
Jolivard.	11. 95.	Steuben.	10. 99. 108.
Jollivet.	43.	Sylvestre.	79.
Joyant.	121.	Toussaint.	114.
Laffait.	121.	Triqueti (de).	118.
Lami. E.	9. 13. 42.	Troyon.	89.
Lapito.	89.	Ulrich.	90.
Larivière.	10. 19.	Vernet (Horace).	9. 17. 99.

www.ingramcontent.com/pod-product-compliance
Lightning Source LLC
Chambersburg PA
CBHW071548220526
45469CB00003B/950